上吧！
漫畫達人必修課

Q版古風

C·C動漫社 著

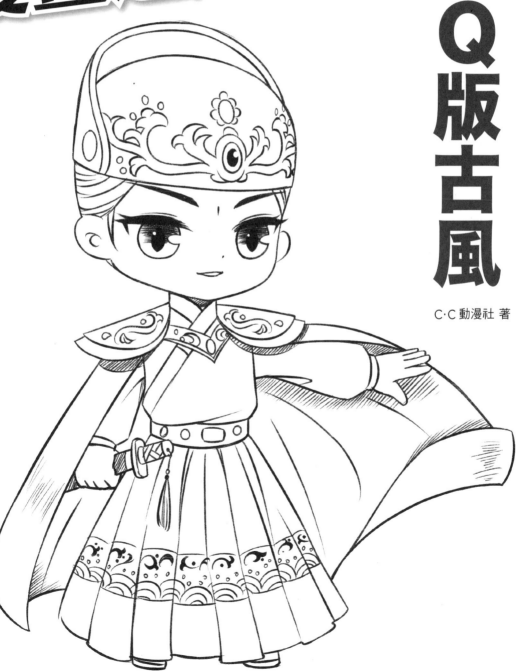

U0080160

本書由中國水利水電出版社億卷征圖文化傳媒有限公司授權楓書坊文化出版社獨家出版中文繁體字版。中文繁體字版專有出版權屬楓書坊文化出版社所有，未經本書原出版者和本書出版者書面許可，任何單位和個人均不得以任何形式或任何手段複製、改編或傳播本書的部分或全部。

上吧！漫畫達人必修課
Q版古風

出　　　　版／楓書坊文化出版社
地　　　　址／新北市板橋區信義路163巷3號10樓
郵 政 劃 撥／19907596　楓書坊文化出版社
網　　　　址／www.maplebook.com.tw
電　　　　話／02-2957-6096
傳　　　　真／02-2957-6435
作　　　　者／C.C動漫社
審　　　　定／飛樂鳥工作室
內 文 排 版／洪浩剛
港 澳 經 銷／泛華發行代理有限公司
定　　　　價／320元
初 版 日 期／2019年5月

國家圖書館出版品預行編目資料

上吧!漫畫達人必修課：Q版古風 / C.C
動漫社作. -- 初版. -- 新北市：楓書坊
文化, 2019.05　　面；　公分

ISBN 978-986-377-474-7 (平裝)

1. 漫畫　2. 繪畫技法

947.41　　　　　　　　108003285

前 言 FOREWORD

　　隨著各種古裝仙俠影視劇的熱播，以及眾多武俠、修仙類電腦遊戲、手機遊戲的流行，Q版古風類漫畫人物形象日益受到人們喜愛。大家可能都有過將螢幕中喜歡的角色畫出來的想法，卻苦於沒有相應的技法書。本書便將Q版和古風結合起來，打造出一本專門教授Q版古風形象繪製技巧的漫畫技法教程。

　　翻開本書，首先我們要了解Q版古風的精髓所在，即使是Q版也要遵循歷史，無論是妝容、髮型、姿態和服飾，都要以歷史為依據進行繪製，這樣才能畫出古韻十足又不失可愛的Q版古風人物。當然，要繪製一個好看的Q版古風人物，遵循歷史是基礎，掌握繪畫基礎才是關鍵。因此在第二個章節，我們將詳細講解Q版古風人物繪製的幾大要點，其中包括臉部輪廓、臉部比例、五官和髮型等細節，身體的比例、線條的運用和細節的簡化等繪製方法，以及常見姿態如豐富的臉部表情和肢體語言的表現手法等，令大家全方位掌握Q版古風人物的繪製基礎。接下來的幾個章節將分為秦朝、漢朝、魏晉時期、唐朝、宋朝、明朝和清朝7個部分，詳細講解不同朝代Q版人物的五官、妝容和服飾的特徵及畫法，讓每個朝代人物形象清晰起來，不至於混淆。另外，在之後加入Q版古風的演繹與變化的章節，結合現代元素在傳統古韻的基礎上進行改良，講解仙俠、奇幻以及東西方元素結合的Q版角色繪製技巧。除此之外，最後一個章節，我們還引入色彩知識，講解Q版古風人物的配色小技巧，並甄選實例詳細講述了不同朝代人物服飾的流行配色。最後，書中加入了簡單古風小條漫的畫法，幫助大家打造獨一無二的Q版古風故事。

　　綜上所述，這本Q版古風技法書將Q版與古風有機結合，畫風契合時下潮流；同時線稿繪製和上色技巧全涵蓋，非常適合零基礎的手殘黨自學提高。現在，就讓我們一起來學習如何將喜愛的古風角色畫成可愛的Q版人物吧！

<div align="right">C.C動漫社</div>

CONTENTS 目 錄

四格：2.5頭身比

啊，怎麼畫都
不像Q版，誰
來教教我啊！

啊！哪裡來的野貓，快把
我的畫還給我！

這畫的是啥啊！比例都不
對，我來教你好了！

要你管！別擅自決定啊！

表現服裝的話，2.5頭身最好
哦！第二個頭的位置在膝蓋處
結束，手臂與軀幹等長哦！

第1章

激萌！古風也能Q版化

古風也能Q版化？沒錯，只要掌握了
Q版古風的精髓，遵循歷史，了解Q版
古風人物的構成要素，學會古風人物的
髮型、姿態和服飾是如何用Q版來表現
的，唯美古風人物就能變成萌萌噠Q版
角色了。

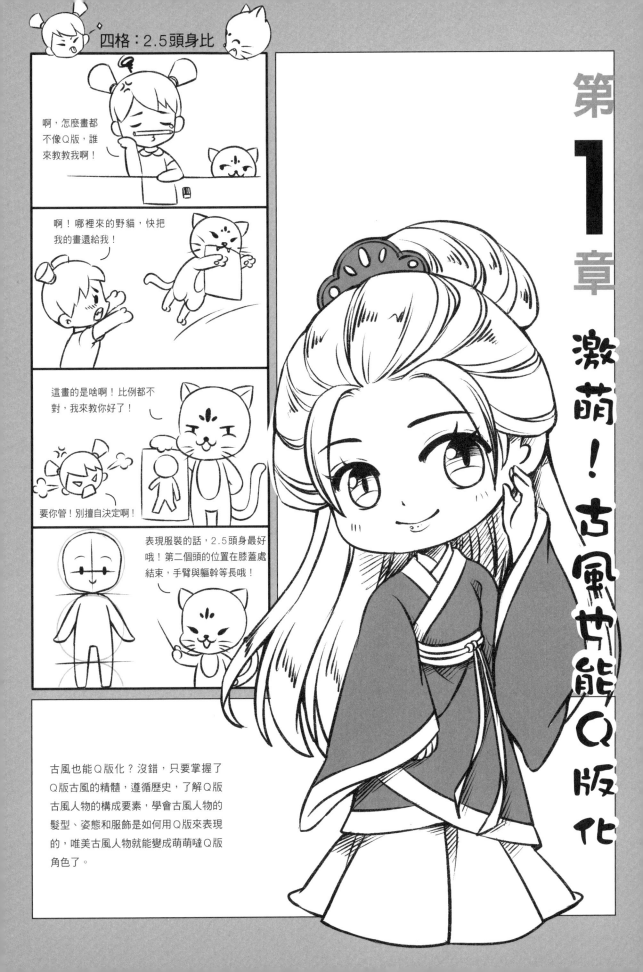

1.1 Q版古風的精髓所在

無論將人物設定為哪個朝代,只要抓住Q版古風的精髓,都可以讓他身化萌感十足的Q版形象。

1.1.1 即使是Q版也要遵照歷史

在繪製Q版古風人物之前,一定要了解古風人物的歷史背景,這樣才能根據角色所處朝代的妝容、髮飾、姿態、服飾等不同角度對人物進行正確的刻畫。

根據不同朝代的流行文化,從髮型和首飾的特徵就能對女性角色進行區分。

古代男性的髮型變化沒有女性多,通常可以根據髮冠、帽子等髮飾來表現人物所處朝代與人物身份。

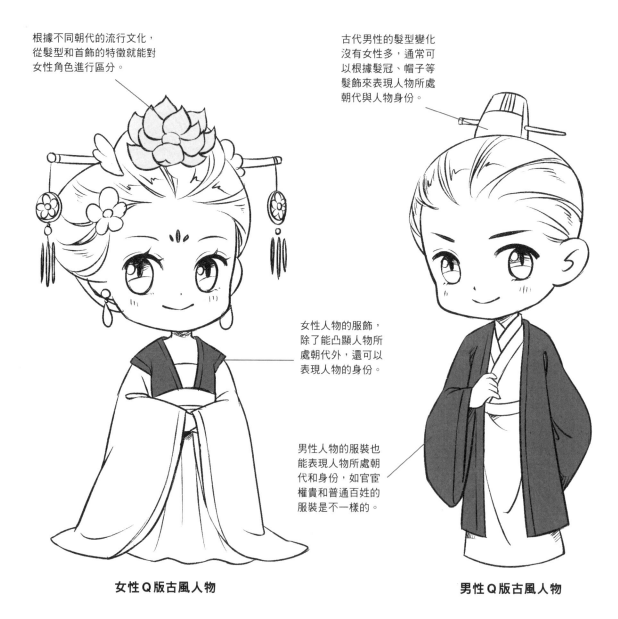

女性人物的服飾,除了能凸顯人物所處朝代外,還可以表現人物的身份。

男性人物的服裝也能表現人物所處朝代和身份,如官宦權貴和普通百姓的服裝是不一樣的。

女性Q版古風人物

男性Q版古風人物

TIP

無論是妝容、髮型、姿態還是服飾,不同朝代的女性古風人物特徵都十分明顯。而在繪製男性Q版古風人物的時候,也可以通過髮冠、服飾等表現出人物的朝代與身份。

1.1.2 Q版古風人物的組成元素

Q版古風是一個整體概念，即人物的外形為Q版，妝容與服飾則要體現古風。下面我們就來了解一下Q版古風人物不可或缺的元素吧！

Q版古風人物的整體

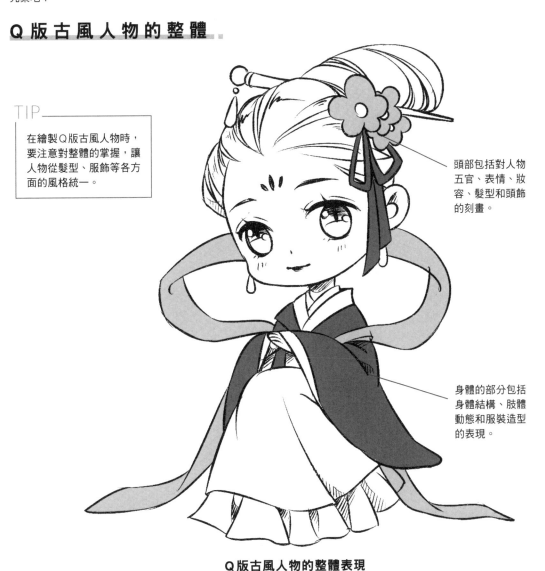

TIP

在繪製Q版古風人物時，要注意對整體的掌握，讓人物從髮型、服飾等各方面的風格統一。

頭部包括對人物五官、表情、妝容、髮型和頭飾的刻畫。

身體的部分包括身體結構、肢體動態和服裝造型的表現。

Q版古風人物的整體表現

■　頭　部　小　百　科　■

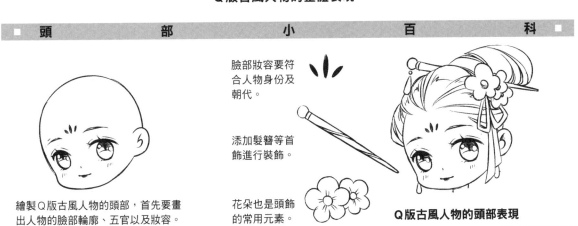

繪製Q版古風人物的頭部，首先要畫出人物的臉部輪廓、五官以及妝容。

臉部妝容要符合人物身份及朝代。

添加髮簪等首飾進行裝飾。

花朵也是頭飾的常用元素。

Q版古風人物的頭部表現

Q版古風人物的身體

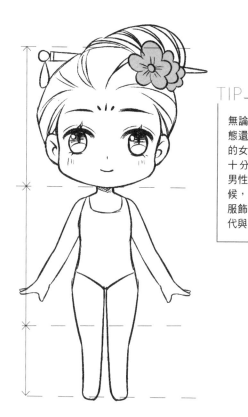

TIP

無論是妝容、髮型、姿態還是服飾，不同朝代的女性古風人物特徵都十分明顯。而在繪製男性Q版古風人物的時候，則可以通過髮冠、服飾等表現人物所處朝代與身份。

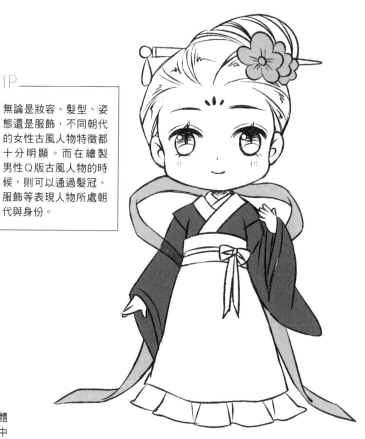

繪製Q版古風人物身體，首先要確定人物的身體比例，從而確定軀幹和四肢等組成部分。上圖中人物約為2.5個頭身。

Q版古風人物的身體表現

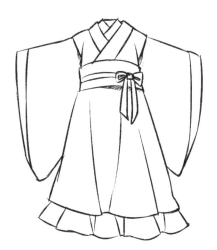

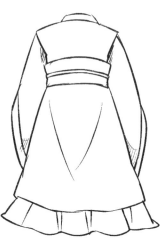

服飾也是組成Q版古風人物身體的重要元素，在畫好身體輪廓之後，便可據此繪製出古風服裝。

背面的服裝也要根據人物的身體結構來繪製，才不會出現服裝與人物身體不相符的情況。

適當添加一些配飾，如絲帶等，讓Q版古風人物整體更完整。

1.1.3 長髮及腰欲梳妝

在我們的印象中，古風人物通常都是一襲長髮，整齊地束起垂在腰際。現在就讓我們一起來了解 Q 版又是怎樣表現古風人物頭髮的吧。

Q 版古風人物髮型的組成與畫法

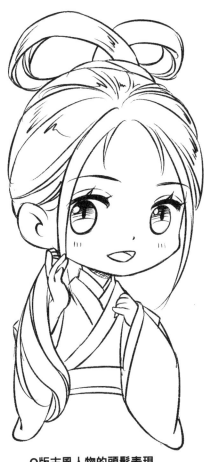

Q版古風人物的頭髮表現

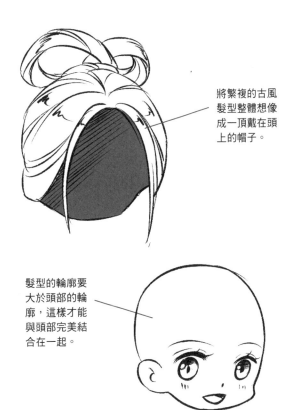

將繁複的古風髮型整體想像成一頂戴在頭上的帽子。

髮型的輪廓要大於頭部的輪廓，這樣才能與頭部完美結合在一起。

TIP

頭髮的繪製

1 首先畫出 Q 版古風人物的頭部輪廓和五官，並用線條勾畫出髮際線的位置。

2 再根據頭部輪廓和髮際線的位置畫出頭髮的輪廓，然後再細化髮絲。

3 最後擦去被頭髮遮擋的頭部的輪廓線和髮際線標識，完成髮型的繪製。

髮 型 的 表 現

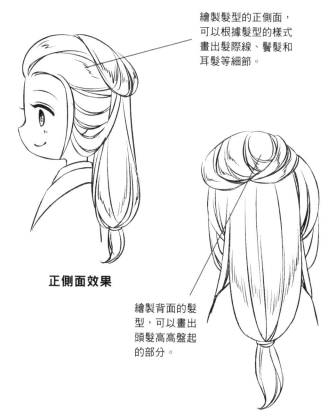

繪製髮型的正側面，可以根據髮型的樣式畫出髮際線、鬢髮和耳髮等細節。

正側面效果

繪製背面的髮型，可以畫出頭髮高高盤起的部分。

背面效果

Q版古風女性髮型

古風女性髮型以盤髮為主，盤髮的樣式有很多種，它也決定了髮式的變化。

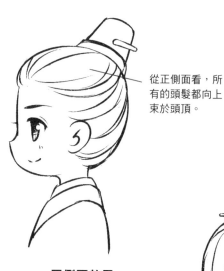

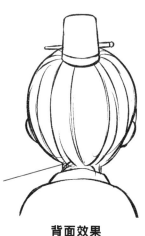

從正側面看，所有的頭髮都向上束於頭頂。

正側面效果

繪製背面男性髮型，頸部的頭髮全部向上梳，或許會留下幾小簇短髮絲。

背面效果

Q版古風男性髮型

古風男性人物的髮型通常以束髮為主，用髮冠和一根簡單的髮簪固定在頭頂。

1.1.4 舉手投足皆古韻

在繪製Q版古風人物的身體時，除了畫出準確的頭身比例、身體結構和輪廓之外，還要表現出具有古韻的肢體語言。

Q版古風人物的姿態特徵

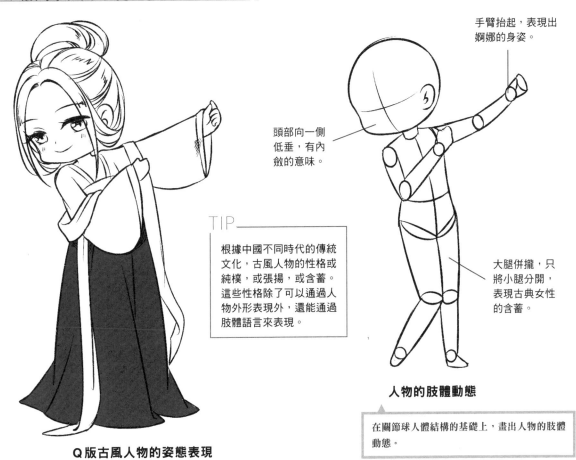

手臂抬起，表現出
婀娜的身姿。

頭部向一側
低垂，有內
斂的意味。

大腿併攏，只
將小腿分開，
表現古典女性
的含蓄。

TIP

根據中國不同時代的傳統
文化，古風人物的性格或
純樸，或張揚，或含蓄。
這些性格除了可以通過人
物外形表現外，還能通過
肢體語言來表現。

人物的肢體動態

在關節球人體結構的基礎上，畫出人物的肢體
動態。

Q版古風人物的姿態表現

TIP

姿態的繪製

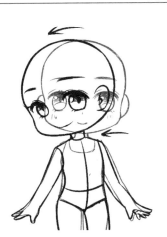

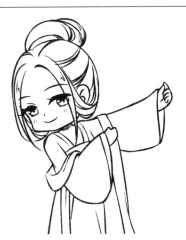

1 繪製Q版古風人物的姿態時，可
以先畫出人物基本的身體輪廓，
然後再進行調整。

2 調整身體的中心線，讓身體稍微
傾斜，此時人物的頭部和身體角
度會有所變化。

3 再適當調整人物的表情、四肢動
態等，完成Q版古風人物的姿態
描畫。

古韻感姿態的刻畫

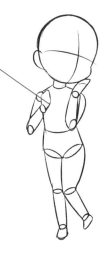

在表現普通Q版角色動態時，人物的肢體語言相對誇張一些，而在描繪古風人物具有古韻感的姿態時，則會更加考究一些。

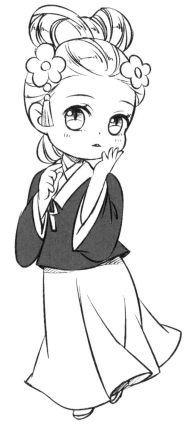

普通姿態的表現

在描繪Q版古風人物動態時，如果搭配普通人物的動作，古韻感不會那麼突出。

更具古韻的姿態表現

加上一些小動作，讓人物的動態更具古典韻味。

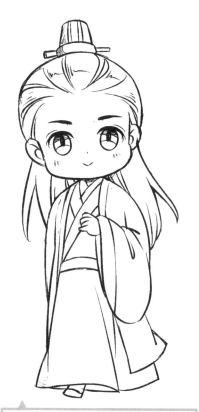

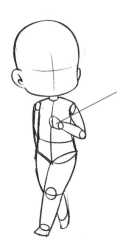

一隻手背在身後，一隻手彎折放於胸前，向前行走的姿勢，人物顯得比較文靜。

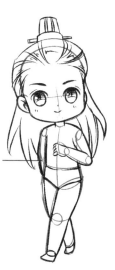

在關節球人體基礎上，再添加人物身體的輪廓線等細節。

在姿態的設計上，除了動作的協調，也需要考慮與人物身份是否符合。

1.1.5　一襲霓裳玩穿越

古風服飾文化博大精深，每一個細節都蘊含了古人的聰明才智。因此在畫古風人物時服裝至關重要，只有畫好服裝，才能讓 Q 版的人物體現出唯美飄逸的古典氣息。

根據身體刻畫服飾

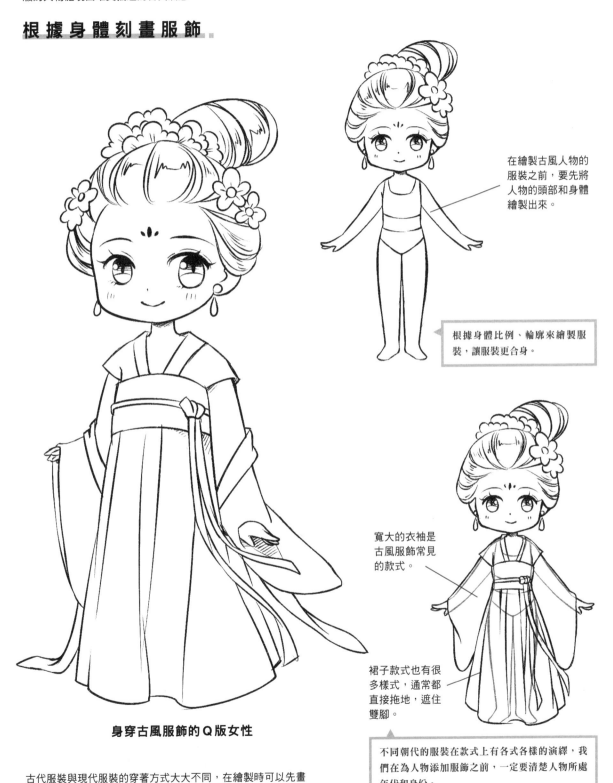

在繪製古風人物的服裝之前，要先將人物的頭部和身體繪製出來。

根據身體比例、輪廓來繪製服裝，讓服裝更合身。

寬大的衣袖是古風服飾常見的款式。

裙子款式也有很多樣式，通常都直接拖地，遮住雙腳。

不同朝代的服裝在款式上有各式各樣的演繹，我們在為人物添加服飾之前，一定要清楚人物所處年代和身份。

身穿古風服飾的 Q 版女性

古代服裝與現代服裝的穿著方式大大不同，在繪製時可以先畫出人物身體輪廓，再繪製服裝部分。

Q版古風男性人物服飾

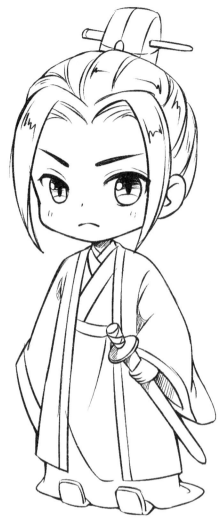

身穿古風服飾的Q版男性

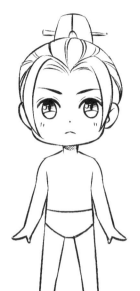

和女性一樣，在繪製Q版古風男性角色的服飾之前，還是要將身體部分畫出來，讓整體結構更準確。

TIP

男性漢服的袖子比女性漢服的袖子寬大，在抬起手臂時，袂（衣袖）的部分更垂墜，可以用長弧線來繪製。

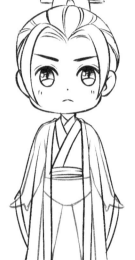

在身體結構的基礎上，畫出Q版古風男性寬大的服飾，將身體遮住。

■ 服　飾　小　百　科 ■

要理解多層的服飾每一層服裝的款式，如最裡面一層是一件直裾，而外面一層是寬大的直身。

兩件或更多層的服裝組成人物整體的服裝，配合細節小部件，才是完整的Q版古風人物服飾。

1.2 Q版古風人物畫畫看

將前額與兩側的頭髮向後梳，並在頭頂盤成髮髻，後面的頭髮垂於肩後，髮髻上點綴鑲嵌著寶石的髮飾，表現出極具美感的古風髮型特徵。

臉部五官精緻，眼眸看向一側，抿嘴微笑，可以體現人物含蓄的性格。

一手抬起，放於臉旁，結合表情與身體動態，表現人物的嫵媚。

身穿曲裾，表現出人物所處的朝代為漢代或漢代之前，腰帶體現出人物的身材。

掃碼看線稿

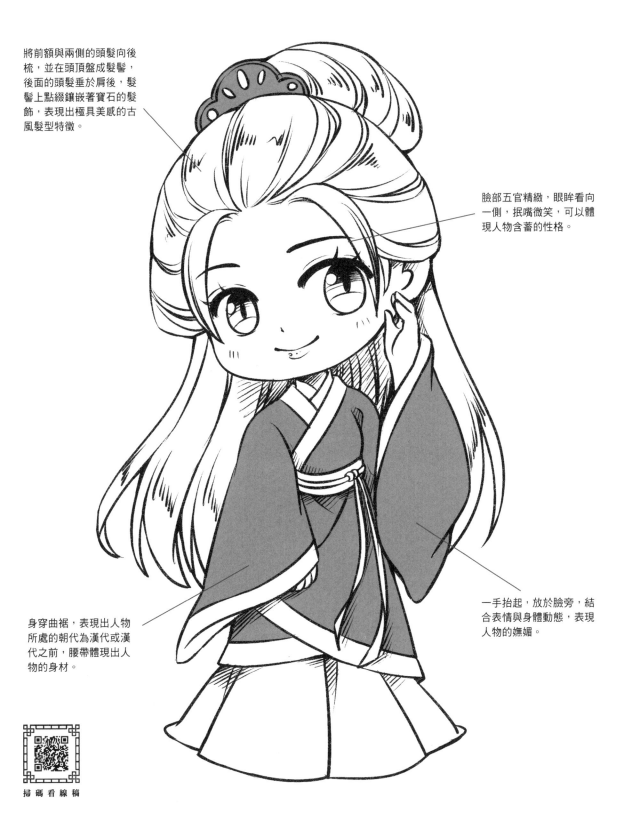

17

1 首先畫出簡單的Q版古風美人全身結構圖。設定為一隻手抬起的動態。

2 根據人物的結構線，從臉部開始細化，先勾勒出臉部的輪廓線。

3 連接下巴的線條，用弧線畫出露出的那一側耳朵的輪廓線。

4 以臉部十字線為定位線，在橫線的上方畫出兩道弧線，表示眉毛。

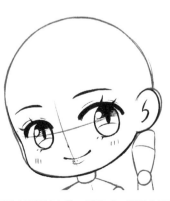

5 在眉毛的下方用較粗的線條畫出上眼眶，再用圓圈畫出眼珠。

6 用筆尖仔細排線畫出瞳孔，靠近上眼眶處仔細塗黑色，並留出高光。

7 用細線完善一下睫毛，再用小圓點畫出鼻子，用小弧線畫出嘴巴。

8 畫好臉部五官之後，用長直線歸納出髮型大致的輪廓。

9 再根據輪廓線畫出頭髮的細節，注意髮絲的疏密。

10 在髮鬢前方，添加一個扇形的髮飾，豐富頭部造型。

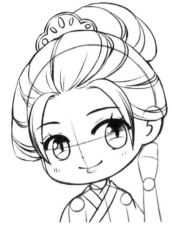

11 接著開始繪製身體的部分。從脖子開始，畫出衣領和肩膀處衣服的輪廓。

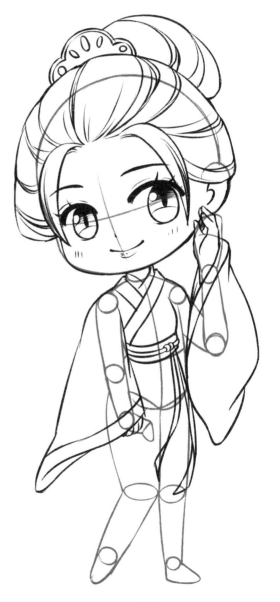

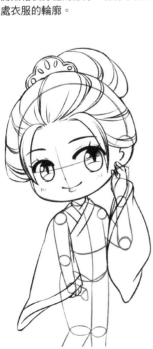

12 繼續畫出袖子，並在袖口畫出露出的手部。

13 繪製出腰帶和捆綁腰帶的繩子。

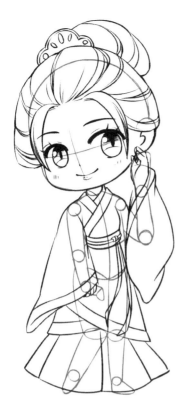

15 畫好服裝之後，再畫出披散著的頭髮，注意線條的疏密和髮絲的走向。

14 接著繪製出下半身曲裾的衣擺和內層的裙裝，將雙腳都遮擋住。

16 擦去草稿線並細化人物細節，用灰色為曲裾上色，以區分裡層的服飾。

17 最後，添加陰影，畫出頭髮的高光，完成簡單的Q版古風人物的繪製。

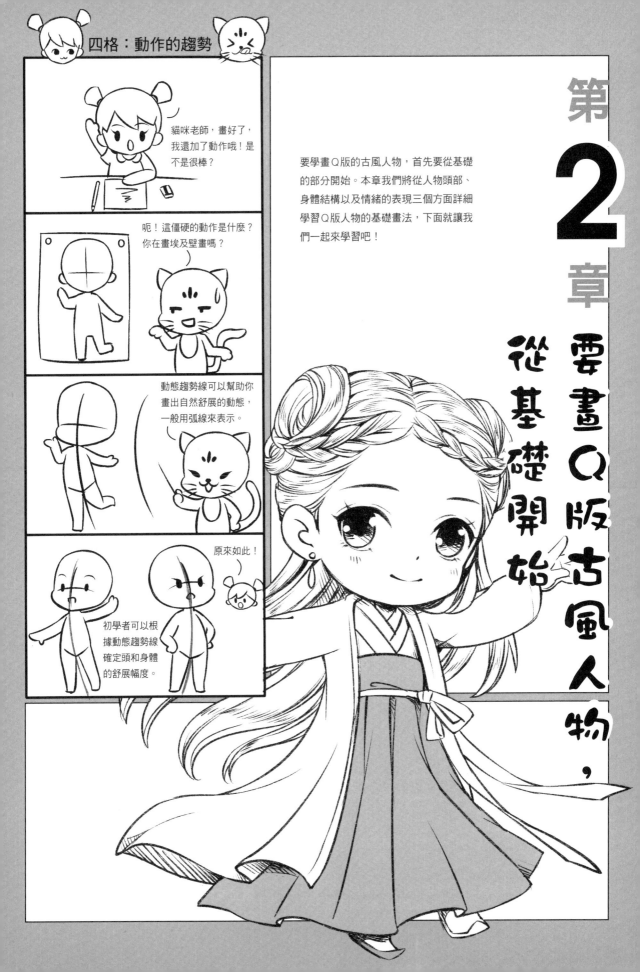

貓咪老師，畫好了，我還加了動作哦！是不是很棒？

呃！這僵硬的動作是什麼？你在畫埃及壁畫嗎？

動態趨勢線可以幫助你畫出自然舒展的動態，一般用弧線來表示。

原來如此！

初學者可以根據動態趨勢線確定頭和身體的舒展幅度。

第2章 要畫Q版古風人物，從基礎開始

要學畫Q版的古風人物，首先要從基礎的部分開始。本章我們將從人物頭部、身體結構以及情緒的表現三個方面詳細學習Q版人物的基礎畫法，下面就讓我們一起來學習吧！

繪製漫畫人物,頭部的重要性不言而喻,而在Q版古風人物的繪製中,頭部的重要更加明顯。

2.1.1 肉嘟嘟的臉部輪廓

Q版人物之所以惹人愛,很大一部分原因是其可愛的臉蛋。圓滾滾的臉部輪廓,會讓人不由自主地發出「好萌」的感嘆。下面我們就來學習如何繪製肉嘟嘟的臉部輪廓吧!

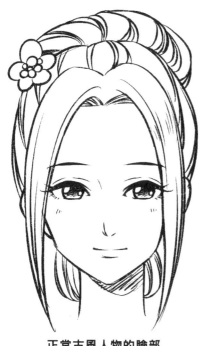

正常古風人物的臉部

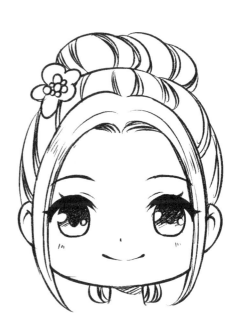

Q版古風人物的臉部

和正常的古風人物相比,Q版古風人物的臉部輪廓更短,下巴扁平,讓下顎看起來更加圓潤,整個臉部看上去更接近球形。

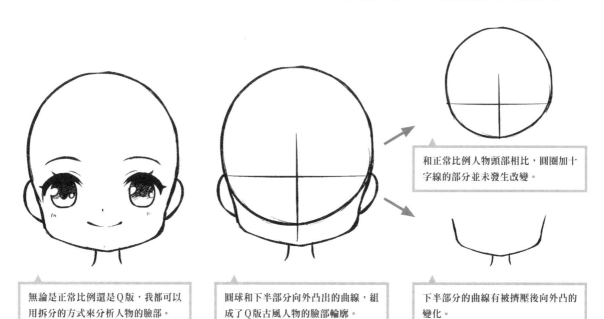

和正常比例人物頭部相比,圓圈加十字線的部分並未發生改變。

無論是正常比例還是Q版,我都可以用拆分的方式來分析人物的臉部。

圓球和下半部分向外凸出的曲線,組成了Q版古風人物的臉部輪廓。

下半部分的曲線有被擠壓後向外凸的變化。

2.1.2 更Q的臉部比例

即使是Q版的臉部，也有不同的畫法。不同的臉部變形，適用於不同的Q版古風角色。下面我們就來看看常見的幾種Q版臉部比例哪一種更萌吧。

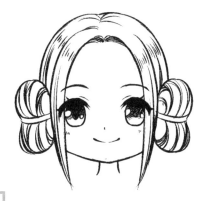

縱向的橢圓形臉部輪廓，適合表現較成熟或年長的Q版人物。

臉部輪廓較長，不過五官都集中在下半部分。

較長的Q版古風人物臉部

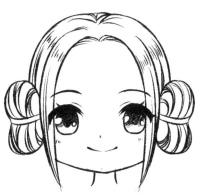

圓形是最常見的Q版人物臉部輪廓，適用於各種角色。

臉部下半部分輪廓呈弧形，就是最常見的包子臉。

普通的Q版古風人物臉部

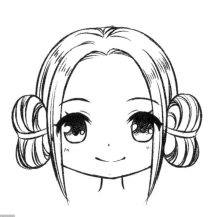

橫向的橢圓形臉部輪廓，適合表現年齡小或更加可愛的角色。

臉部雖然變短了，但是五官依然集中在臉部的下半部分。

較短的Q版古風人物臉部

2.1.3 用五官組成美嬌顏

說起Q版人物五官，很多人都會直接聯想到大大的眼睛。然而構成Q版古風人物臉部的五官不僅僅只有眼睛，只有合理安排眼睛、鼻子、嘴巴和耳朵的位置，才不會給人留下整個臉部只有大眼睛的印象。

眼睛的畫法

過大的眼睛占據臉部大半部分位置，這樣的眼睛適合普通的Q版角色。

繪製Q版古風人物時，適當縮小眼睛，人物臉部會比較協調，看上去也顯得更有古韻一些。

正常比例的古風人物眼睛，會比普通人物眼睛更扁、更窄一些。

Q版古風人物的眼睛可以適當變圓一些，省略部分細節，表現出可愛的感覺。

較大的眼睛更萌，相對古風Q版來說，更適合普通Q版角色。

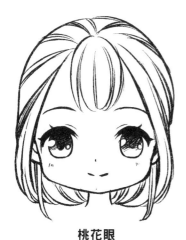

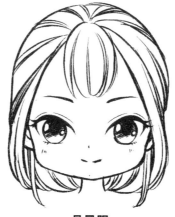

桃花眼

丹鳳眼

下垂眼

桃花眼是常見的Q版古風人物眼睛的畫法，輪廓較圓，可以表現出人物柔情、真摯的一面。

丹鳳眼也是繪製古風人物時常見的一種眼睛，眼尾上挑，讓人感覺比較嬌媚、凌厲。

下垂眼的眼角微微向下垂，可以讓Q版古風人物看上去顯得柔弱、甜美。

耳、鼻、口的畫法

TIP

除了占據臉部面積最大的眼睛之外，耳朵、鼻子和嘴巴也非常重要，因此在刻畫這些五官時也要注意細節。

通常情況下，Q版古風人物的鼻子會簡化成一個小點，有些情況下甚至可以省略。

為了表現人物的性格，有時鼻子會用線條來表現，如上圖人物的鼻子會顯得更突出一些。

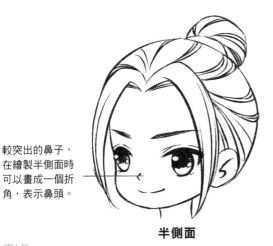

較突出的鼻子，在繪製半側面時可以畫成一個折角，表示鼻頭。

半側面

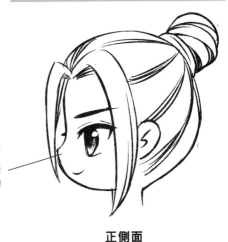

正側面的鼻子可以畫出鼻尖，表現出臉部輪廓的立體感。

正側面

TIP

耳朵和嘴巴的繪製

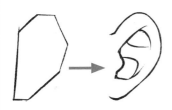

繪製寫實耳朵時，可以用多邊形歸納耳朵的輪廓，再細化結構。

將寫實的嘴巴簡化之後，只需要畫出中縫線和上下唇線。

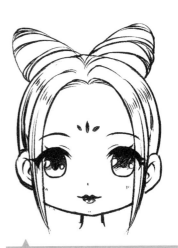

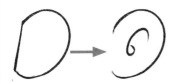

繪製Q版耳朵也是一樣，可以用弧線歸納耳朵的輪廓，再畫出簡化後的耳朵細節。

而Q版的嘴巴則只需要用一條弧線表示就可以了。

在畫古風人物的嘴巴時，在弧線的上下兩側畫一些細節，能表現出人物的唇部妝容。

2.1.4 千變萬化的古妝髮型

頭髮對人物而言至關重要，古代的髮型也不例外。由於古代髮型的種類和樣式繁多，這一小節我們便來學習古代髮型的特徵以及常見髮型的畫法。

古代 Q 版髮型的特點

寫實古風人物的髮型

寫實古風人物的髮型層次繁多，著重表現細小的髮絲。

Q 版古風人物的髮型

Q版古風人物的髮型是在寫實古風人物髮型的基礎上變形和簡化而來的。

過於簡單 ✕

過於複雜 ✕

TIP

只畫出頭髮輪廓，髮型看上去沒有層次和立體感。而頭髮層次太多，看起來則十分繁複，更適合表現正常比例的古風人物。

常見古風女性髮型

墜馬髻

可以將墜馬髻分為瀏海、耳髮、頂髮、髮髻和垂髮，適合溫柔的女性角色。

單螺髻

單螺髻正面的畫法與墜馬髻大同小異，區別在於髮髻是朝上的。

雙垂髻

雙垂髻耳邊的垂髮會將耳朵完全遮住，後腦勺的頭髮則披散在背後。

十字髻

十字髻是將頭髮分束盤於頭頂形成十字，耳髮垂於耳朵前方，遮擋住耳朵。

元寶髻

元寶髻的髮髻位於頭頂，外形像元寶一樣，兩絡（計算髮絲線的單位）耳髮自然下垂。

百合髻

百合髻分成上下兩部分，上半部分分成兩半梳成髮髻，下半部分垂於背後。

常見古風男性髮型

束髮

這種髮型將頭髮全部束成髮髻固定在頭頂，簡潔清爽。

書生巾

繪製書生巾時，需要注意巾帽包裹額頭時產生的弧度。

散髮

散髮是將臉頰兩邊容易阻礙視線的頭髮鬆散地束在後腦處，其餘頭髮自然垂落。

辮子

繪製辮子的時候要考慮到辮子的走向，其走向可以影響頭髮整體的線條所匯聚的方向。

髮冠

貴族常用的髮型，額髮及鬢髮可以隨意變換，最主要的裝飾效果來源於髮冠。

異族髮型

環繞頭部的髮帶綁在腦後，髮稍微顯散亂卷曲，可以表現人物的張狂。

2.2 短手短腳也有範兒

隨著頭部的放大與變形，Q版人物的身體
也會跟著發生改變。只有兩者結合之後，
才符合Q版人物身體比例的變化。

2.2.1 與頭部搭配的身體比例

正常古風人物的頭身比，女性在5～7頭身之間，男性在7～8頭身之間，而Q版人物的頭身比則在2～4頭身之間，下面我們就
來看看Q版人物的身體是如何與頭部結合的。

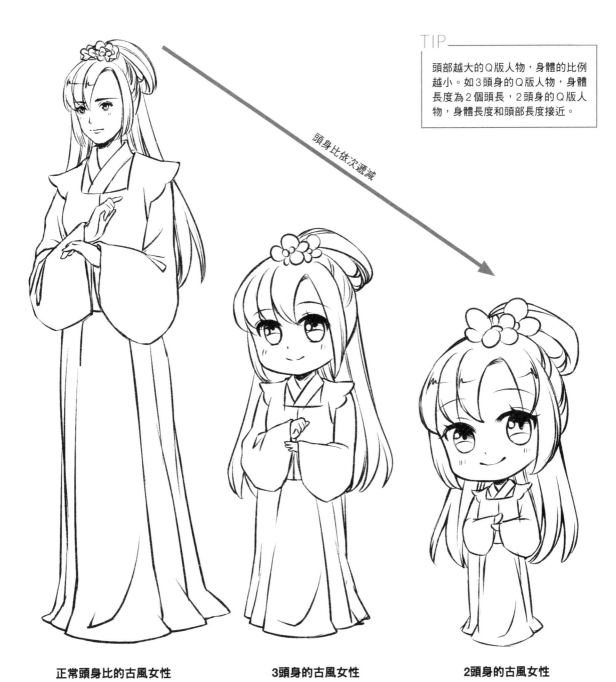

TIP

頭部越大的Q版人物，身體的比例
越小。如3頭身的Q版人物，身體
長度為2個頭長，2頭身的Q版人
物，身體長度和頭部長度接近。

頭身比依次遞減

正常頭身比的古風女性　　　　**3頭身的古風女性**　　　　**2頭身的古風女性**

按照一定比例縮小正常頭身的古風人物，並非單獨將人物身體橫向或縱向壓縮，否則只會讓人物看起來是被拉長或壓扁。在縮
小人物頭部的同時，也要相應地按比例縮小人物的身體。

2.2.2 用圓潤的線條繪製身體輪廓

Q版角色的關節運動規律和正常頭身人物的規律是一樣的。關節是連接各個部分的活動點，在繪製的時候可以用圓圈以及圓柱體表示出來。

與正常人物的區別

TIP

Q版古風人物的身體通常比較圓潤，這是由於我們大多都是用弧線來繪製Q版人物的，弧線會讓人物看起來肉肉的、圓圓的，顯得比較可愛。

正常古風人物

正常古風人物的線條較為硬朗，即使穿著寬大的古代服飾，也能看出部分身體骨骼與肌肉的輪廓。

Q版古風人物

Q版古風人物身體的輪廓沒有明顯的骨骼與肌肉感，關節都簡化為圓弧形。

TIP

手臂和軀幹的繪製

手腕處的關節明顯。

手指短小。

腰部有弧度。

繪製正常人物的手部時，要畫出細長的手指上明顯的關節，手臂的肌肉起伏也是刻畫的重點。而Q版只需要畫得圓潤即可。

正常的古風人物，軀幹部分的起伏透過服裝也能表現出來，而Q版則用圓弧線簡化，沒有明顯的腰身。

用線條表現身體的柔軟

若是用繪製正常人物的硬朗的線條來繪製 Q 版古風人物，會讓人物看上去不太協調。

將線條換成弧線，表現出 Q 版人物特有的圓潤效果，就會顯得很 Q 很協調了。

TIP

柔軟身體的繪製

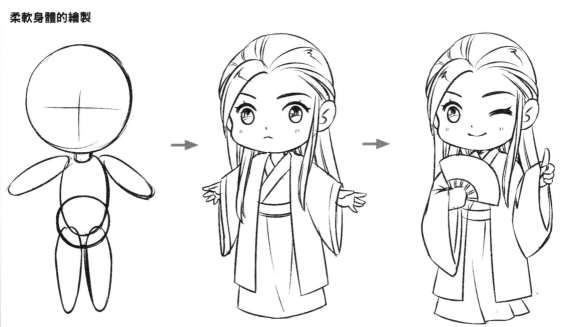

繪製 Q 版古風人物之前，我們可以用圓形和橢圓形來概括人物身體的各部分，根據這些圓弧形的圖案，繪製出線條圓潤的 Q 版古風人物。

這樣畫出來的人物，無論什麼角度，哪種姿勢，從頭到身體都是圓圓噠。

2.2.3 簡化細節讓整體更Q

古風人物由於特別的髮型和精美的服飾，往往給人一種繁複而華麗的印象，但繪製Q版的古風人物時，在保留人物特徵的同時，則要簡化細節，讓人物整體顯得更Q。

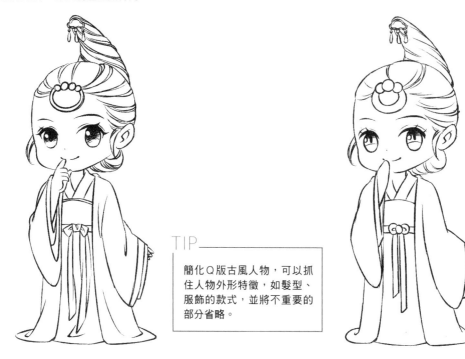

TIP

簡化Q版古風人物，可以抓住人物外形特徵，如髮型、服飾的款式，並將不重要的部分省略。

頭髮的髮絲過多，會讓頭部顯得過於複雜，因此在繪製髮型時，可以只畫出主要的幾根線條即可。服飾的部分，古風服飾上的細節通常比較多，適當的省略與簡化，突出款式及特徵即可。

TIP

細節的繪製

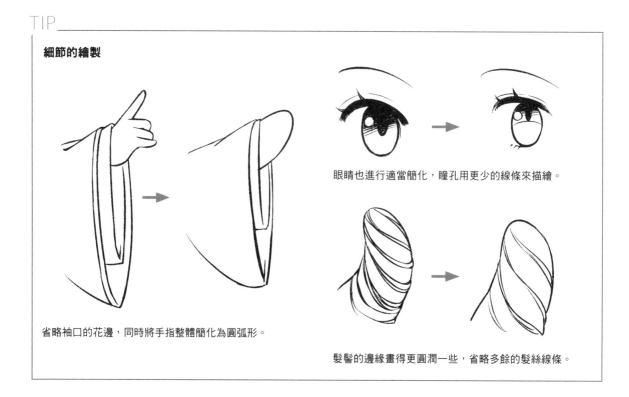

眼睛也進行適當簡化，瞳孔用更少的線條來描繪。

省略袖口的花邊，同時將手指整體簡化為圓弧形。

髮髻的邊緣畫得更圓潤一些，省略多餘的髮絲線條。

2.3 我才不是木頭人

繪製Q版古風人物，除了要畫出人物的基本形態之外，還要學會用姿態表達不同的情緒，讓人物的形象更加鮮活。

2.3.1 豐富的臉部表情

Q版的古風人物是有生命的，可以用豐富的臉部表情來表現角色的生命力。下面我們來學習臉部變化產生表情的方式，以及常見和誇張表情的畫法吧。

眉眼的變化

TIP

眉毛和眼睛是刻畫人物臉部表情非常重要的要素，通過改變眉眼的形狀和位置，就能畫出各種不同的表情。

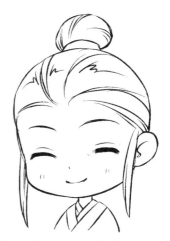

普通的眉眼配合上揚的嘴角，就能表現出普通的開心情緒。

改變眼睛的形狀，開心的情緒更加強烈了。

TIP

眼睛的繪製

1 眉毛和眼睛的距離較遠，眼睛下端呈弧形。

2 縮短眼睛的高度，下端變成向上拉起的弧形。

3 眼睛眯起變形為一條弧線，改變了眼睛的形狀。

一隻眼睛睜著，一隻眼睛閉著，顯得比較俏皮。

眼睛閉起，弧度朝下，適合表現放鬆、思考等情緒。

眉毛緊皺並與眼睛靠攏，縮小瞳孔，可以表現人物不開心的情緒。

嘴巴的張合

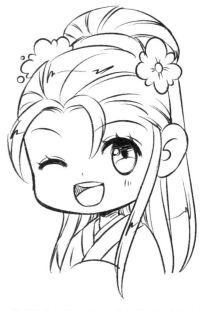

TIP

嘴巴在表情的表現上同樣十分重要。嘴巴形狀的變化和張合的大小，可以反映出人物情緒變化的強烈程度。

嘴巴呈弧形，嘴角朝上，是淺淺的微笑表情，表現人物愉悅的情緒。

將嘴巴畫成半圓形，人物高興情緒的表現會更強烈。

TIP

嘴巴的繪製

1 微笑時，嘴巴用一條向上的弧線表示。

2 弧線加橫線組成一個半圓，微笑變成了張嘴笑。

3 將半圓拉伸，表現大笑的表情，可以畫出牙齒和舌頭等細節。

4 更加誇張的半圓弧度，可以表現更為強烈的情緒。

在不規則的嘴巴裡加一條橫線，表現咬牙切齒的情緒。

用縱向的橢圓形繪製嘴巴，可以表現驚訝的情緒。

尖角向上的折線，可以表現一些消極的情緒。

常 見 的 表 情

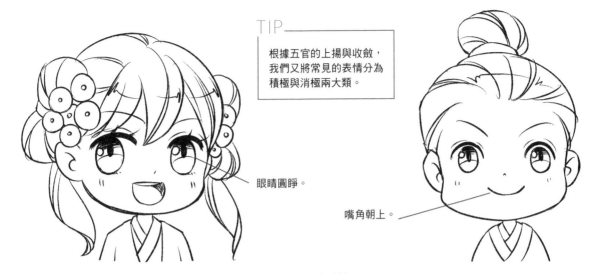

TIP

根據五官的上揚與收斂，
我們又將常見的表情分為
積極與消極兩大類。

眼睛圓睜。

嘴角朝上。

積極情緒的表情通常眉毛上揚，眼睛圓睜，嘴角朝上，顯得比較輕鬆、愉悅。

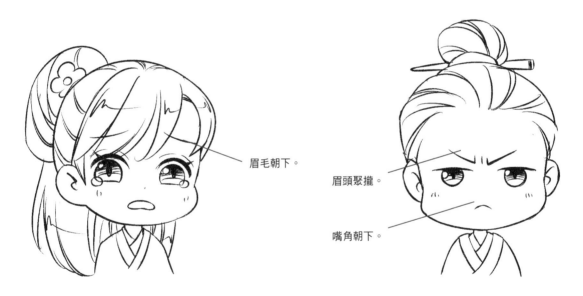

眉毛朝下。

眉頭聚攏。

嘴角朝下。

而消極情緒的表情，五官往往向臉部中心聚攏，如眉毛下垂或聚皺，眼睛不再圓睜，嘴角朝下。

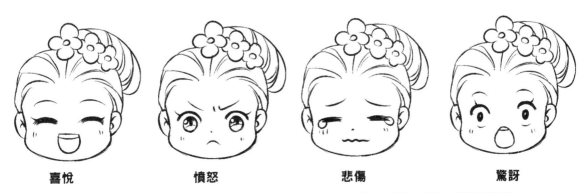

喜悅　　　　　**憤怒**　　　　　**悲傷**　　　　　**驚訝**

利用眉眼的變化和嘴巴的張合，組成五官的不同形態，可以畫出許多常見的表情，如喜悅、憤怒、悲傷和驚訝等。

誇張的表情

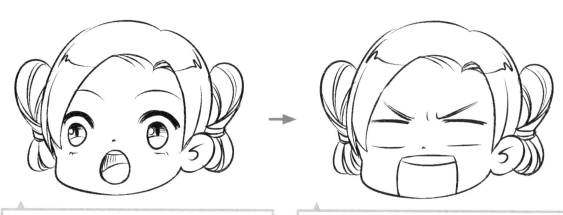

普通的驚訝表情，眉毛和眼睛距離較遠，上下眼皮與眼珠也有一定距離，嘴巴呈橢圓形張開。

誇張的驚訝表情，眉頭緊皺，與眼睛挨著，省略眼珠，只留下上下眼眶，並用誇張的四邊形繪製嘴巴。

普通的生氣表情，眉心緊皺靠近眼睛，雙眼圓睜，嘴巴呈向上的折角。

誇張的生氣表情，直接將眼睛用三角形表示，並省略眼珠，同時用四邊形表現大張的嘴巴。

普通無語的表情，人物眉毛朝下形成「八字眉」，嘴巴用三角形來表示尷尬的情緒。

誇張的無語表情，將眉毛和眼睛省略，用黑線排滿上半部分臉，嘴巴用較圓潤的線條來表示。

2.3.2 誇張手法表現肢體語言

除了表情之外，肢體語言也是表現人物情緒的方式。繪製 Q 版古風人物，可以用各種誇張的手法來表現肢體語言，讓人物形象更加飽滿。

描繪 Q 版動態的要素

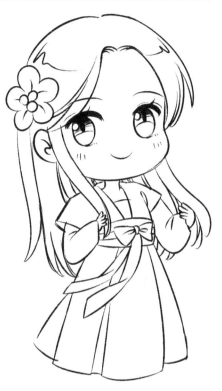

有動態的 Q 版古風人物形象

TIP

將 Q 版古風人物關節球化之後，就能排除頭髮、五官和衣物等干擾，畫出準確的動作。

畫出關節球人體，更容易理解雙手抬起的姿勢是因為關節運動所產生的。

被服飾遮擋的腿部的姿勢也可以清楚地表現出來。

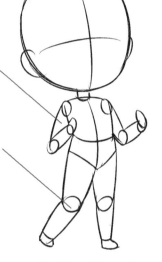

關節球人體化的動作

TIP

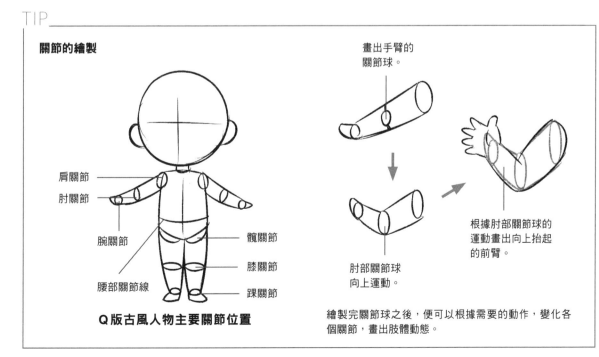

關節的繪製

肩關節
肘關節

腕關節

腰部關節線

髖關節

膝關節

踝關節

Q 版古風人物主要關節位置

畫出手臂的關節球。

肘部關節球向上運動。

根據肘部關節球的運動畫出向上抬起的前臂。

繪製完關節球之後，便可以根據需要的動作，變化各個關節，畫出肢體動態。

Q 版 人 物 的 身 體 平 衡

身體平衡對於頭大身小的Q版古風人物來說是非常重要的。
在身體保持平衡的情況下，各種動作才能成立。

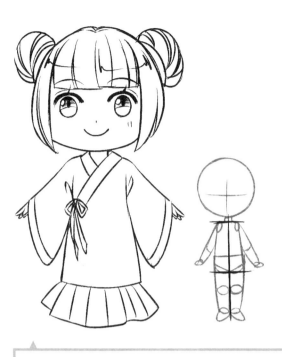

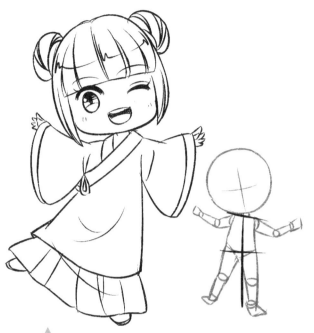

通常的平衡是指身體左右對稱，形成一個重心穩定的平衡。

動作變化後，只要傾斜的中線與原重心線形成鈍角三角形，
人物便能保持平衡。

TIP

身體平衡的繪製

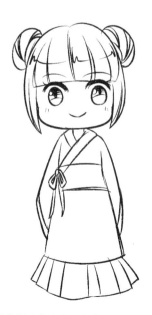

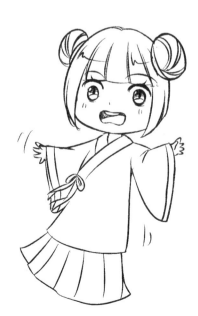

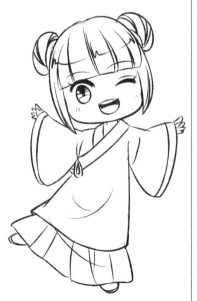

人物靜止站立時，身體保持平衡。

身體過度傾斜，人物則會失去平衡。

但身體不能保持平衡時可以調整動作，
如伸出手、腿，以此拉平重心線。

表情與動態的結合

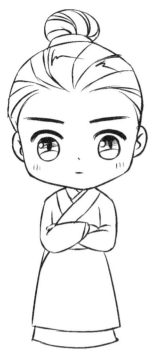

無表情的生氣表現

臉部無表情，無法表現人物生氣的情緒。

將五官變形、聚攏，更符合生氣的情緒表現。

TIP
將表情與動作結合，才能更完整地表現出人物的各種情緒，所以人物的表情與動作要匹配。

表情配合動作的生氣表現

無動態的生氣表現

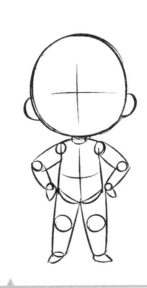

相對的，在表情的基礎上，加上動態，這樣才能更生動地表現出人物情緒的波動。

動作與表情結合的生氣表現

誇 張 動 作 的 幅 度

手臂的動作包括彎折、伸展等等，一般的動態動作幅度都比較適中。

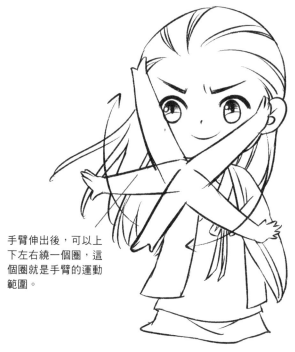

手臂伸出後，可以上下左右繞一個圈，這個圈就是手臂的運動範圍。

手臂的運動範圍

TIP

人物動作有相應的動作範圍，在Q版古風人物的動態繪製中，適當誇張動作範圍可以讓人物看上去更萌。

雙手同時運動時，可以加大動作的幅度，人物的整體動態也會變得誇張。

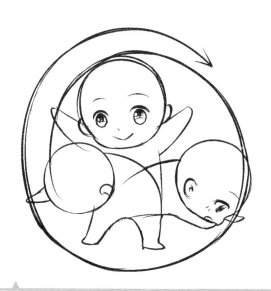

除了手腳之外，軀幹也可以做出許多誇張的動態。當腰部向前彎曲，整個身體的運動範圍就變得更大了，形成了一個大大的圓圈。

各式各樣的動態表現

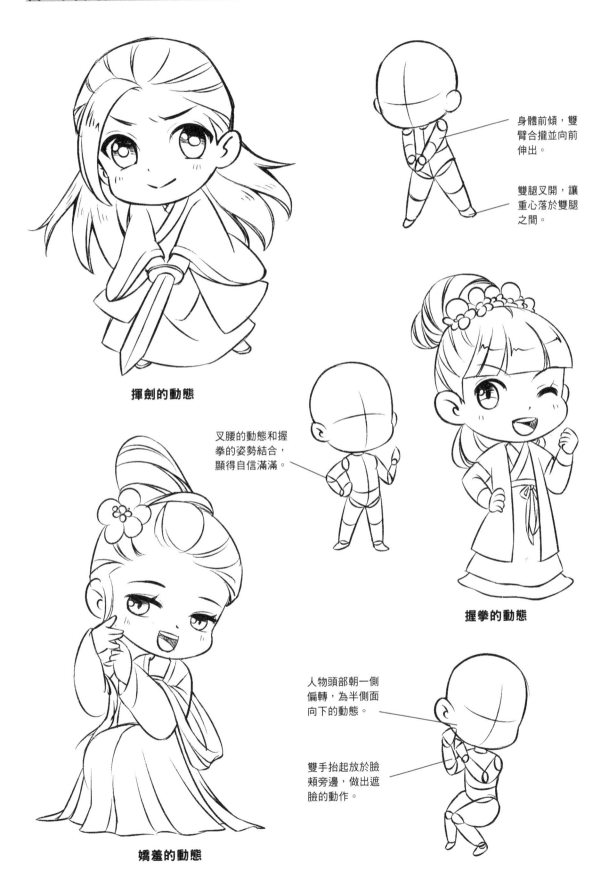

身體前傾，雙臂合攏並向前伸出。

雙腿叉開，讓重心落於雙腿之間。

揮劍的動態

叉腰的動態和握拳的姿勢結合，顯得自信滿滿。

握拳的動態

人物頭部朝一側偏轉，為半側面向下的動態。

雙手抬起放於臉頰旁邊，做出遮臉的動作。

嬌羞的動態

2.4 展顏只為君

將前額與兩側的頭髮梳成辮子，盤於頭頂兩側，後面的頭髮則自然下垂，表現出飄逸的效果。

彎眉加桃花眼，配合用圓點代替的鼻子和弧線畫出的小嘴，讓人物的臉部顯得更嬌媚。

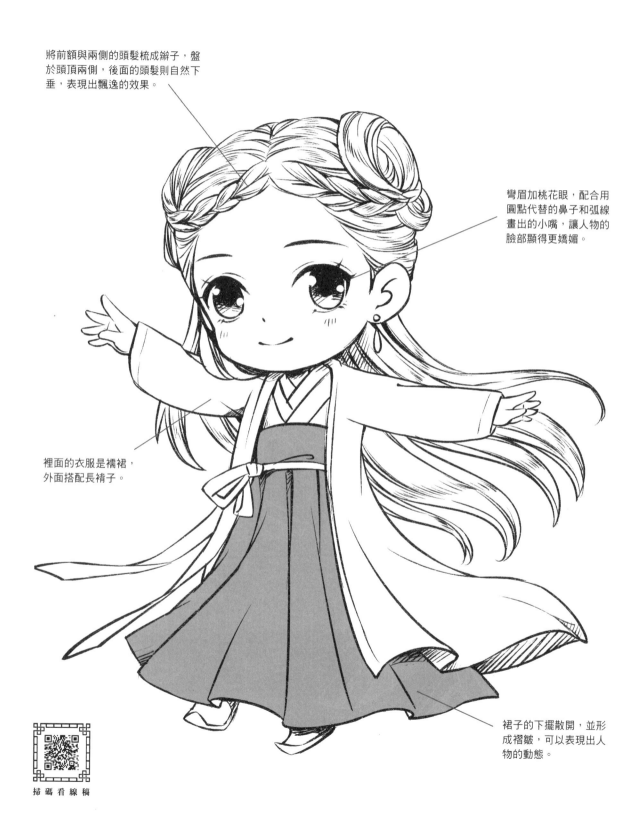

裡面的衣服是襦裙，外面搭配長褙子。

裙子的下擺散開，並形成褶皺，可以表現出人物的動態。

掃碼看線稿

42

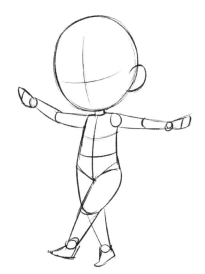

1 首先畫出簡單的Q版古風美人全身結構圖，繪製一個雙手抬起的動態。

2 根據結構線從臉部開始細化，先勾勒出臉部的輪廓。

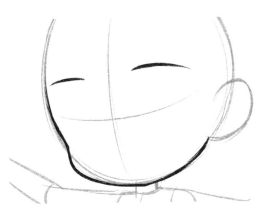

3 根據臉部十字線繪製眉眼，先在十字線的上方畫出兩道彎眉。

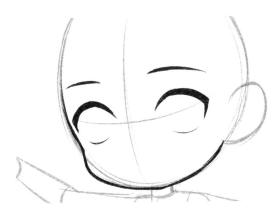

4 在眉毛的下面用較粗的線條畫出上眼眶，再用兩道細細的弧線畫出下眼眶。

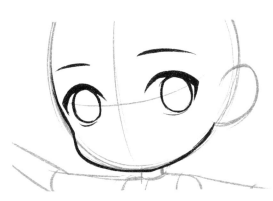

5 再用圓圈畫出兩個大大的瞳孔。

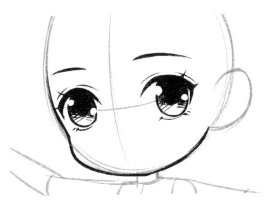

6 用線條細化出瞳孔，並留出高光。

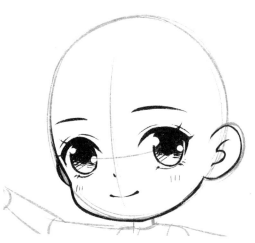

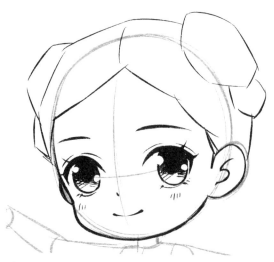

7 在上下眼眶的眼角處分別用細線畫出幾根睫毛，再用小圓點畫出鼻子，用向上的弧線畫出嘴巴。

8 畫好臉部五官之後，用長弧線歸納出髮型的大致輪廓。

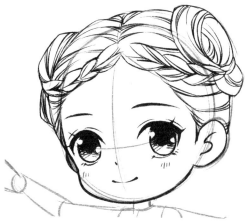

9 再根據輪廓線畫出頭髮的細節，注意髮絲的疏密。

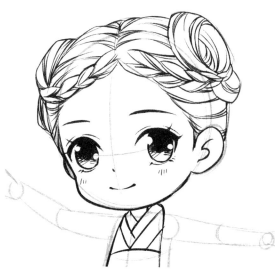

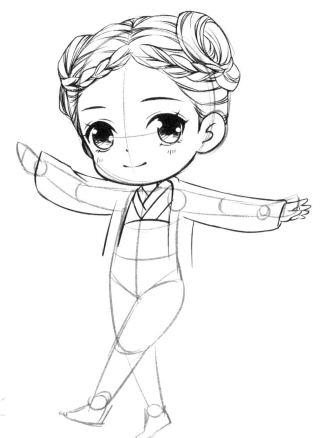

10 接著我們開始繪製身體的部分。從脖子開始，畫出上半身裡層的衣服。

11 再繼續畫出外層衣服的袖子，並加上手部。

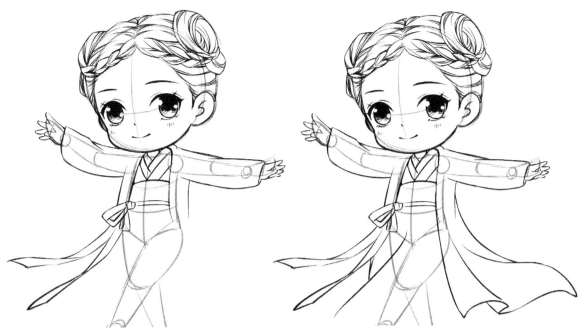

12 畫出腰部的蝴蝶結，以及蝴蝶結長長的絲帶。

13 根據身體的輪廓線，畫出寬大的外衣的下擺。

15 畫出人物的雙腳，只露出腳尖，注意裙子的遮擋。

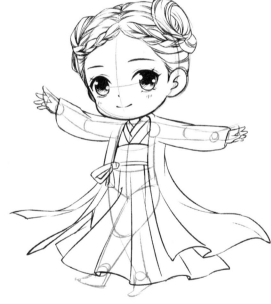

14 繼續畫出裡層的長裙，下擺的長度在腳面以上。

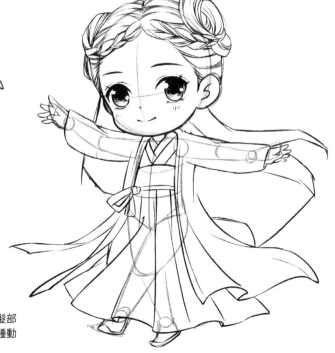

16 畫完身體的部分之後，我們再來補充披下來的頭髮部分，先用長弧線畫出披髮飄起來的輪廓，會有一種動態效果。

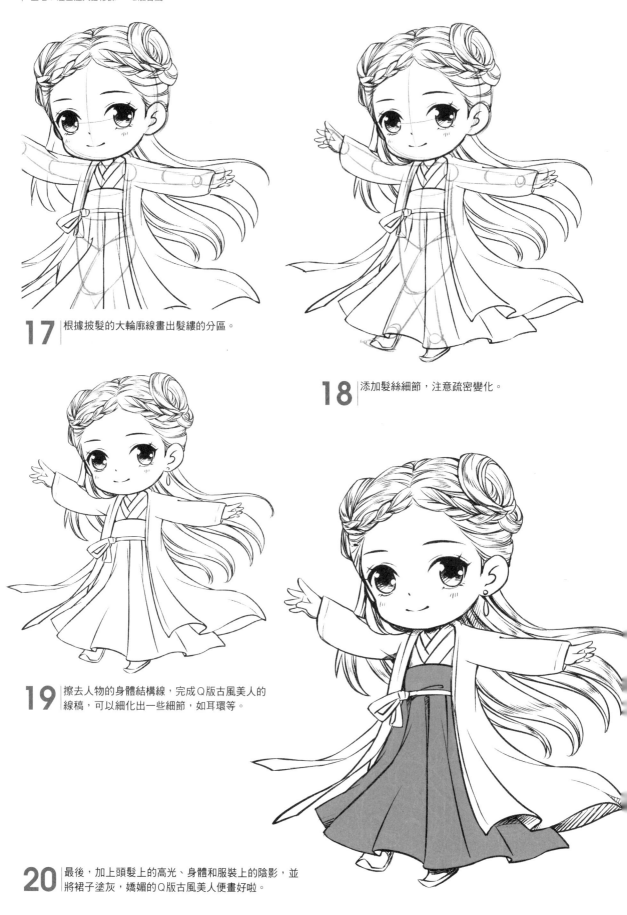

17 根據披髮的大輪廓線畫出髮縷的分區。

18 添加髮絲細節，注意疏密變化。

19 擦去人物的身體結構線，完成Q版古風美人的線稿，可以細化出一些細節，如耳環等。

20 最後，加上頭髮上的高光、身體和服裝上的陰影，並將裙子塗灰，嬌媚的Q版古風美人便畫好啦。

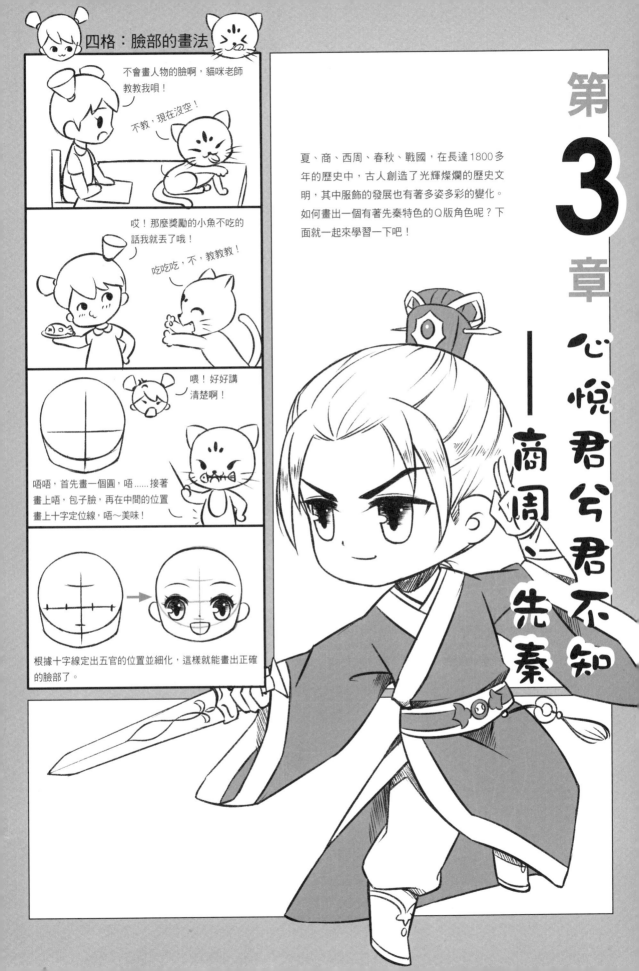

四格：臉部的畫法

不會畫人物的臉啊，貓咪老師教教我唄！

不教，現在沒空！

哎！那麼獎勵的小魚不吃的話我就丟了哦！

吃吃吃，不，教教教！

喂！好好講清楚啊！

唔唔，首先畫一個圓，唔......接著畫上唔，包子臉，再在中間的位置畫上十字定位線，唔～美味！

根據十字線定出五官的位置並細化，這樣就能畫出正確的臉部了。

第3章

心悅君兮君不知——商周、先秦

夏、商、西周、春秋、戰國，在長達1800多年的歷史中，古人創造了光輝燦爛的歷史文明，其中服飾的發展也有著多姿多彩的變化。如何畫出一個有著先秦特色的Q版角色呢？下面就一起來學習一下吧！

3.1 先秦Q版古風人物的畫法

先秦以前人們的服飾很混雜，直到統一之後服飾才逐漸統一。

3.1.1 硬朗的人物五官

先秦時期社會動盪不安，時常處於動亂戰爭之中，在畫這一時期的人物的時候，可以用稍稍硬朗一些的表情來表現。

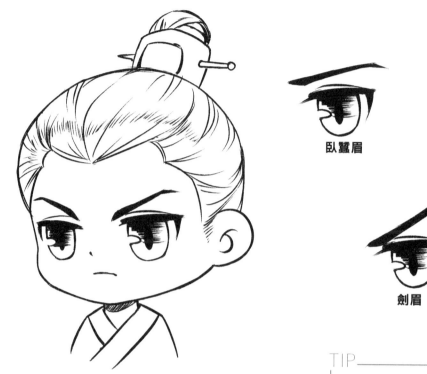

臥蠶眉　　小刀眉

劍眉

先秦時期的男子大多都會參軍打仗，長年的戰場經歷使他們的眉眼間帶著硬朗的堅毅。畫的時候可以將眉心下壓來體現。

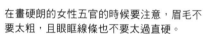
TIP

在畫硬朗的女性五官的時候要注意，眉毛不要太粗，且眼眶線條也不要太過直硬。

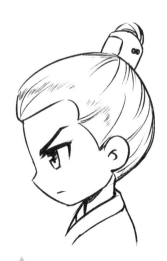

正側面時眉心也是和眼睛相接的，但注意瞳孔要集中在前方。

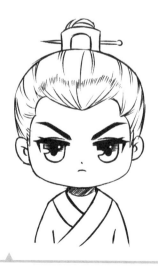

繪畫正面的時候注意左右要對稱，但高光要在同一側。

誇張的憤怒表情，眉毛高挑，眼睛裡畫出火焰的形狀，兩眼間畫上橫線。

3.1.2 簡約的臉部妝容

先秦時期由於物質的缺乏，女子也沒有太多飾品來裝扮自己，但愛美之心人皆有之，那個時代女子美麗的標準是什麼呢？下面一起來看看吧！

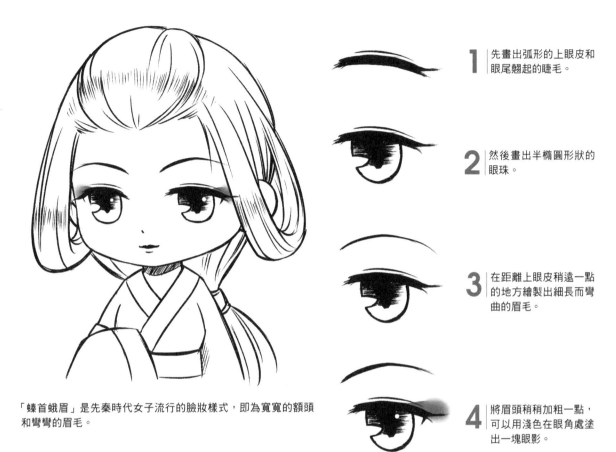

「蠑首蛾眉」是先秦時代女子流行的臉妝樣式，即為寬寬的額頭和彎彎的眉毛。

1 先畫出弧形的上眼皮和眼尾翹起的睫毛。

2 然後畫出半橢圓形狀的眼珠。

3 在距離上眼皮稍遠一點的地方繪製出細長而彎曲的眉毛。

4 將眉頭稍稍加粗一點，可以用淺色在眼角處塗出一塊眼影。

TIP

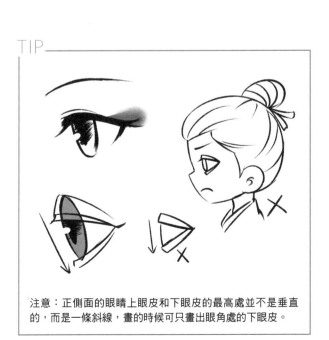

注意：正側面的眼睛上眼皮和下眼皮的最高處並不是垂直的，而是一條斜線，畫的時候可只畫出眼角處的下眼皮。

正側面的眼睛眼影的部分露出得更多，瞳孔更接近前方的邊緣線。

3.1.3 用笄裝飾頭髮

愛美之心人皆有之，早在先秦之時就有束髮的傳統了，當時的人們又是用什麼來裝飾頭髮的呢？一起來學學吧！

笄的位置大概畫在頭部與髮髻的相交處，可單獨畫在一邊，也可對稱。

笄是當時女子用來裝飾頭髮的物品，和男子的「冠」一樣，成年之後就用笄來固定頭髮。男子有「及冠」之禮，女子亦有「及笄」之禮，皆為成年禮的意思。

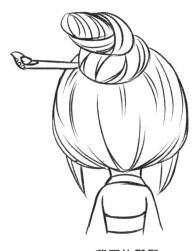

背面的髮髻

■ 髮 型 小 百 科 ■

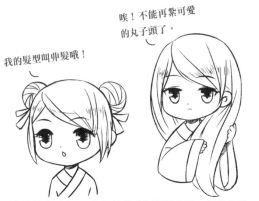

我的髮型叫丱髮哦！

唉！不能再紮可愛的丸子頭了。

古時的女孩在15歲之前梳成像兩個丸子一樣的丱髮，但在15歲成年之後，便不能再梳小孩子的髮型了，於是就會用笄固定住。

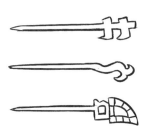

髮簪頭部的花紋還可以畫成上面的樣式，也可以自己動手設計一些古典樣式的花紋。

3.1.4 先秦人物的姿態

先秦時代的人們在舉手投足間都透著一股古樸的氣息，因為戰亂的關系，他們少有矯揉造作的姿態，都很嚴肅端莊。

古樸典雅的先秦女子

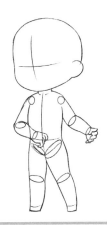

畫的時候注意先將人物的動作和身體輪廓畫出來，再畫衣服，就不容易出錯了。

站立身體微微前傾的姿態，重心落在右腿上。

身著曲裾的女子

TIP

動態的繪製

1 畫的時候，如果是僵直地站立，則難免顯得單調。

2 讓雙手向左側抬起。

3 右手靠向腹部，左手拉住衣袖的動作。

忠心為國的士兵

單膝跪地的姿勢，左腿向前，具有透視關系，可以畫得稍粗一些。

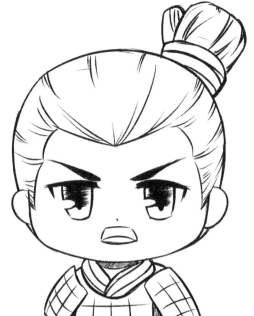

秦始皇兵馬俑的跪射俑

身體的重心落在右腳的腳掌處，注意肩部和胯部的扭轉。

■ 髮 型 小 百 科 ■

兵馬俑歪髻背面是用小辮子互相編起來的哦。

TIP

姿勢的繪製

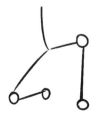

畫的時候，可以先畫出關節點和簡單的線條來表示動態。

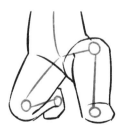

然後按照關節點的位置添加身體輪廓線。

注意腳掌是在腳趾的地方彎曲的。

3.2 先秦Q版古風人物的服飾

先秦時期的服飾按穿著者的身份、地位會有所不同。

3.2.1 窄袖織紋衣的款式

先秦時期的常服還是以上衣下裳為主流，領子通用交領右衽，不使用鈕扣，一般腰間繫帶，有的在腰上還掛有玉製飾物。裙或褲的長度短的及膝，長的及地。

上衣的袖子從窄袖的樣式慢慢變形成大袖，祛袂款式。

受北方鮮卑族的影響，出現了金屬製成的帶勾，以此束縛衣物。

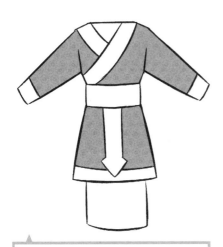

上身穿「衣」，衣領開向右邊；下身穿「裳」，在腰部束一條寬邊的「大帶」。

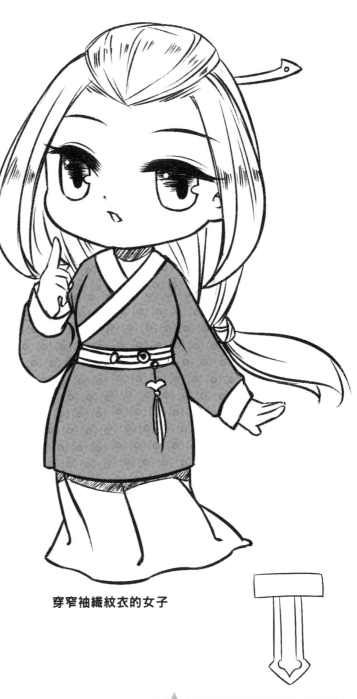

穿窄袖織紋衣的女子

腰帶下面會加一塊布，用來遮蔽膝蓋，所以又叫做「蔽膝」。

3.2.2 儒雅袍服的畫法

中國古代人們穿袍服的歷史很悠久，宮中的官員們也身著袍服去上朝，且袍服是不分男女和階級都可以穿的服裝樣式。

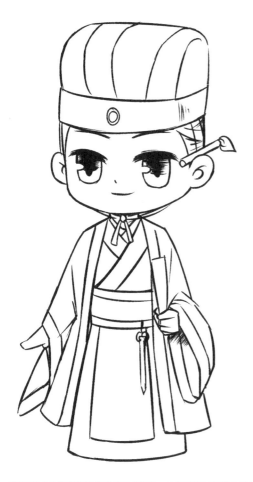

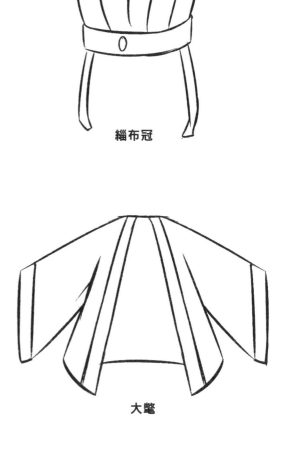

縕布冠

大氅

官員們上朝時的配飾也很有講究，他們腰間掛著「書刀」，
手執「笏板」，耳纂白筆。

■ 配 飾 小 百 科 ■

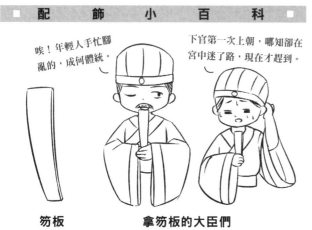

唉！年輕人手忙腳
亂的，成何體統。

下官第一次上朝，哪知卻在
宮中迷了路，現在才趕到。

笏板　　拿笏板的大臣們

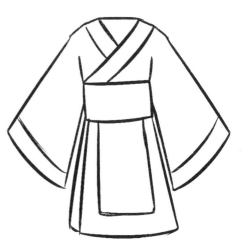

袍服、腰帶和蔽膝

笏板又稱手板、玉板或朝板，是古代臣下上殿面君時的工具，以記錄君
命或旨意，亦可以將要對君王上奏的內容記在上面，以防止遺忘。

_3.3 憂心烈烈

學習了Q版先秦時代人們的衣著服飾的特點和畫法，現在讓我們跟著詳細的步驟繪製一個身著袍服正在舞劍的先秦男子吧！

精緻的髮冠是貴族身份的標誌。

袍服裡面是用帶子綁住袖口的襯裡，配上手勢就很有武俠的感覺了。

手握青銅劍，劍身較短，形狀就像柳樹的葉子，在劍柄末端有圓形的裝飾。

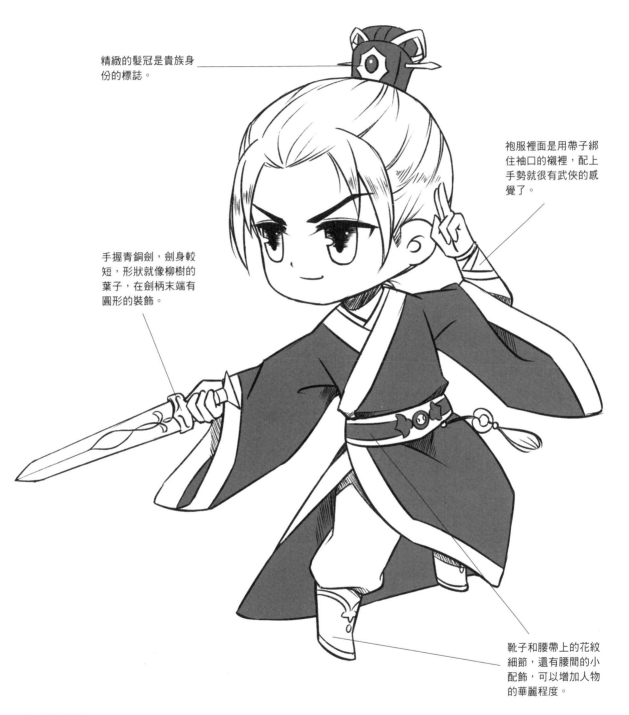

靴子和腰帶上的花紋細節，還有腰間的小配飾，可以增加人物的華麗程度。

掃碼看線稿

55

1 先畫出草稿，根據草稿定出人物的動作，舞劍的動作既能表現袍服的瀟灑，又能體現出男子的帥氣。

2 按照草稿勾勒出部分臉部輪廓，根據十字定位線畫出劍眉以及耳朵。

3 充滿英氣的眼神可以參照前面講過的方法來畫，即眉心靠近上眼皮，並且上眼皮盡量平一些。

4 畫出眼睛，注意半側面時眼睛寬度的變化。

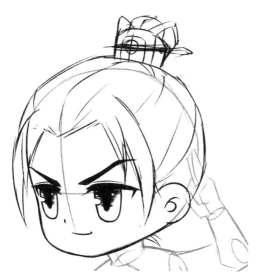

5 接著用直線定出髮型和髮冠的位置，頭髮的輪廓可以畫得比頭部稍大一些，表示髮量較多。

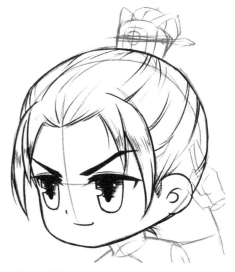

6 按照草稿勾勒髮型，注意髮絲的走向要順著頭髮扎起的方向。

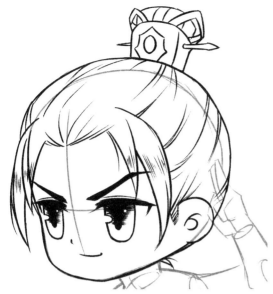

7 畫出髮冠，上面的花紋等可自由設計，注意簪子應與眼睛保持水平。

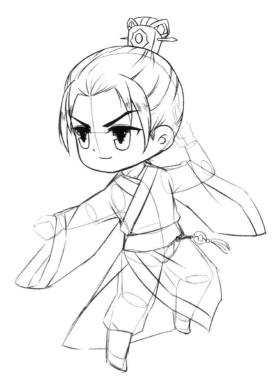

8 接著根據身體的動態畫出衣服，為表現靈動的感覺可將袖子畫得飄逸一些。

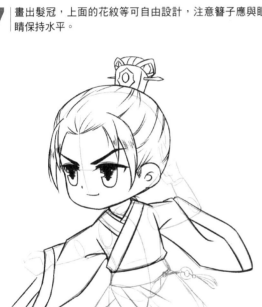

9 為上半身的衣服勾線，注意交領應在右側的腰部而不是腋下。左手手肘處袖子的褶皺可適當簡化。

10 畫上褲子和袍服的下擺部分，因為腿的動態會使得袍服的側面敞開，且襠部的布料應出現凹陷，畫的時候要注意。

11 畫出握劍的手勢，注意有一根手指被擋住了。畫出舞劍的手勢。

12 參考圖片畫出青銅劍，上面的花紋可以自行設計。

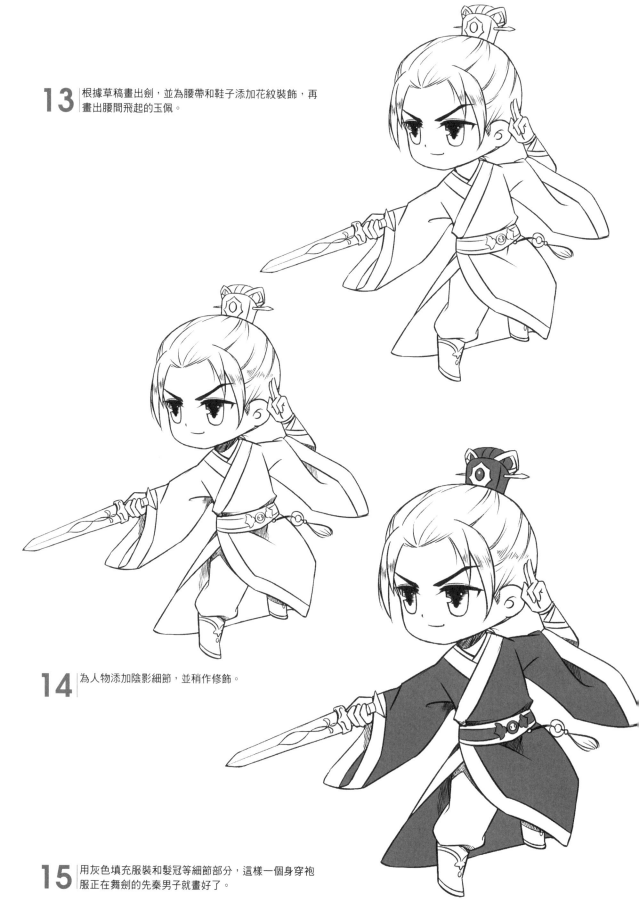

13 根據草稿畫出劍，並為腰帶和鞋子添加花紋裝飾，再畫出腰間飛起的玉佩。

14 為人物添加陰影細節，並稍作修飾。

15 用灰色填充服裝和髮冠等細節部分，這樣一個身穿袍服正在舞劍的先秦男子就畫好了。

貓咪老師，提問，Q版人物男女五官有什麼區別呢？

嗯，很好，都學會提問了，那我就認真為你解答一下吧！

哦！認真的時候把眼睛睜開啦！

可以從眉毛和上眼皮來區分。

女孩的眉毛細而彎，並且離眼睛的距離較遠，上眼皮也呈圓滑的弧線狀。

男孩的眉毛粗而直，並且離眼睛的距離較近，上眼皮呈直線或折線狀。

第4章 皎若雲間月——漢朝

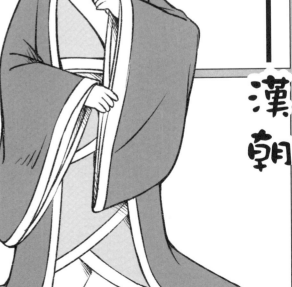

漢朝分為西漢和東漢，共400多年歷史，是繼秦朝之後的大一統王朝。中原地區的人們自漢朝以後逐漸被稱為漢族，兩漢為華夏文明的延續做出了巨大貢獻。本章我們就來學習如何用Q版繪製這個朝代的人物吧。

4.1.1 端莊的人物五官

在繪製漢朝人物的五官時，要抓住其端莊的特徵來繪製，營造出平靜而不失大氣的感覺。其中眉毛的繪製尤為重要。

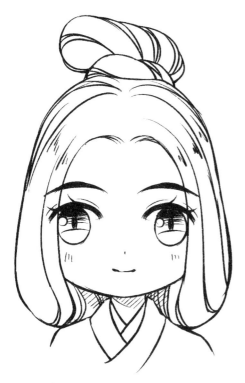

漢朝Q版人物的五官表現

TIP_____

在刻畫漢朝Q版男性人物的臉部五官時，可以用稍直的線條強調眉眼，並簡化鼻子和嘴巴。

漢代人物尤其是女性，以留長眉、遠山眉為美，在繪製眉眼時，可加粗線條，強調眉毛的輪廓。

漢武帝時期，流行八字眉，即雙眉形似「八」字而得名，眉頭上翹，眉尾下撇。

繪製半側面五官時，注意眉峰的位置在瞳孔上面。鼻子、嘴巴分別用點和弧線代替。

從側面看，八字眉的眉頭粗而濃，眉尾細而淡。

將眉毛畫成八字眉，眼睛畫成兩道弧線，眼角加上淚滴，嘴巴用波浪線代替，表現誇張的悲傷表情。

4.1.2 經典的臉部妝容

漢代除了經典的長眉之外，臉部妝容上眼妝和唇妝的特徵也很明顯，下面就讓我們一起來學習漢朝Q版人物臉部妝容的畫法吧！

漢代Q版人物的臉妝

漢代Q版人物的臉部妝容

畫出長眉與大眼睛之後，再在眼角確定眼妝的位置。

漢代女性眼妝多為紅色，在繪製眼妝時要注意兩邊的對稱。

□ 妝 容 小 百 科 □

在漢代，點唇習俗已經形成，就是以唇脂塗抹在嘴唇上，適當裝點臉部。

漢代唇妝的基本形狀，上唇較小，下唇較大。

即使張嘴，唇部妝容的形狀也不會有太過明顯的變化。

可以將唇妝形狀理解為三角形來繪製。

TIP

妝容的繪製

畫出側面的眼睛之後，在眼角的位置用弧線畫出眼妝的輪廓。

塗上顏色，眼妝完成。

用弧線繪製出側面的嘴唇，再用上窄下寬的橢圓形畫出唇妝的輪廓。

塗上顏色，完成唇妝的繪製。

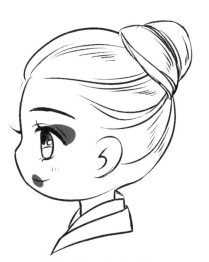

側面的漢朝Q版人物妝容

4.1.3 用髮簪裝飾頭髮

漢代的髮型除了長髮之外，還盛行挽髻。髮髻上通常裝飾有各式各樣的髮飾，如髮簪、華盛等。這一小節我們就來學習如何用髮簪等配飾來裝飾頭髮吧。

髮簪的表現

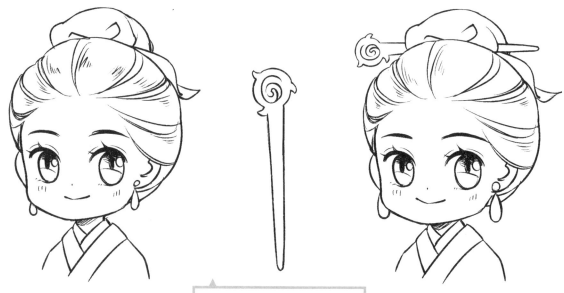

在漢代，巾幗為女性裝飾頭髮的髮飾，直接戴在頭頂，再綰以髮簪。

通常髮簪一頭雕有圖案，一頭為長針款式以固定髮髻。

用髮簪裝飾頭髮的Q版漢朝女性

華盛的表現

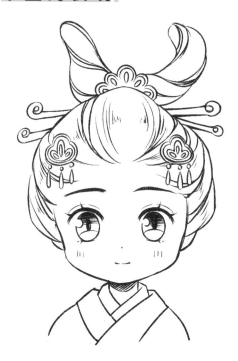

用華盛裝飾頭髮的Q版漢朝女性

戴在額前的華盛，多為花形。

■ 配 飾 小 百 科 ■

華盛也叫花盛、花勝，是從漢代開始女性佩戴的一種花形首飾，插於髻上或綴於額前。

華盛上也可以裝飾一些吊墜，看上去更加華麗。

4.1.4 漢朝人物的姿態

在刻畫漢朝Q版人物的姿態時，要注重表現出端莊、大氣的氣質。在表情和動態上不需要過分誇張，而是要表現出舉手投足間的莊重感。

漢朝Q版女性人物姿態

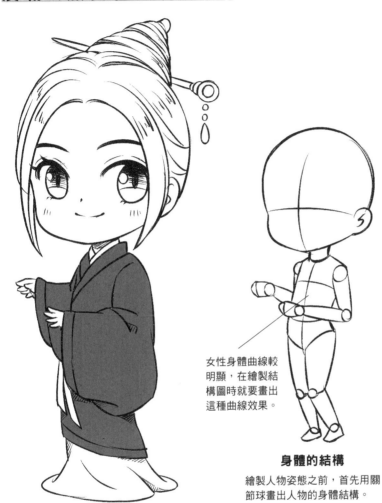

女性身體曲線較明顯，在繪製結構圖時就要畫出這種曲線效果。

身體的結構

繪製人物姿態之前，首先用關節球畫出人物的身體結構。

身體的輪廓

根據結構畫出人物身體的輪廓線。這個女性人物的姿態為站姿，雙手抬起，雙腿靠攏，一條腿稍有彎曲。

漢朝Q版女性人物姿態表現

TIP

腿部的繪製

1 繪製腿部時，首先畫出基本的站立姿勢，雙腿直立。

2 接著將一條腿的膝關節向前彎曲，以產生彎折的動態。

3 再根據結構圖勾勒出腿部的輪廓線。

漢朝Q版男性人物姿態

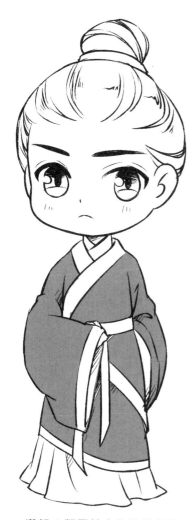

漢朝Q版男性人物姿態表現

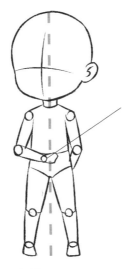

繪製站立的男性時，可以用叉開雙腳的姿勢讓整個身體呈穩定的三角形，以此表現出人物的大氣。

身體的結構

繪製男性人物姿態之前，也需要用關節球畫出人物的身體結構。

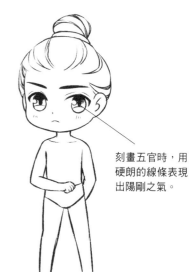

刻畫五官時，用硬朗的線條表現出陽剛之氣。

身體的輪廓

根據結構畫出人物身體的輪廓線。這個男性人物一隻手臂彎折放於腰部，一隻手臂彎折背於身後，雙腿叉開，以支撐身體。

TIP

站姿的繪製

1 首先畫出基本的站立姿勢，雙臂彎折背於身後。

2 將雙腿向兩側移動，並攏的姿勢變為叉開的姿勢。

3 將一隻手向前伸出，讓人物的姿態多了一些表現力。

4.2 漢朝Q版古風人物的服飾

漢朝服飾沿襲秦制,由袍、單衣、襦、裙組成,經歷了由曲裾到直裾的過渡。

4.2.1 曲裾與直裾的區別

曲裾就是先秦時期的深衣,而直裾則是漢代流行起來的服飾,相對於曲裾的柔美,直裾則更顯英氣。由於內衣的改進,曲裾繞襟深衣已屬多餘,所以至東漢以後,直裾逐漸普及,並替代了深衣。

曲裾的特徵與畫法

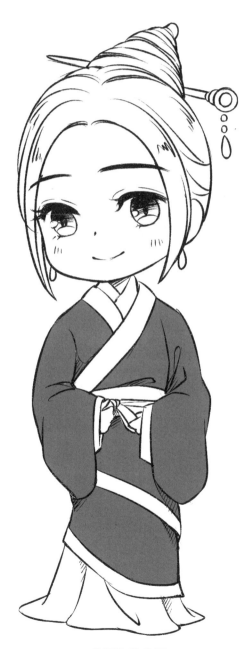

曲裾袍的表現

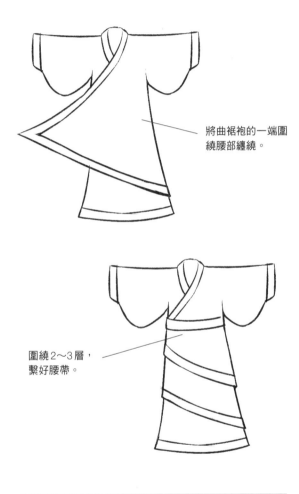

將曲裾袍的一端圍繞腰部纏繞。

圍繞2～3層,繫好腰帶。

■ 服 飾 小 百 科 ■

曲裾袍是漢代男女都穿的一種流行服裝。它的特點是交領較低,通身緊窄,衣服的襟裾邊飾秀麗,隨曲裾盤旋纏裹在身上,成為一種流動的裝飾。曲裾袍衣長曳地,行不露足,具有含蓄、儒雅的特徵。

直裾的特徵與畫法

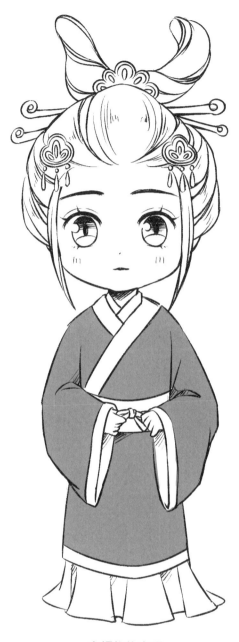

直裾袍的表現

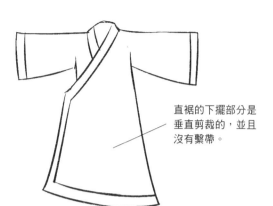

直裾的下擺部分是垂直剪裁的，並且沒有繫帶。

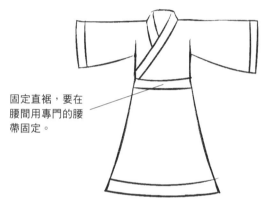

固定直裾，要在腰間用專門的腰帶固定。

■ 服 飾 小 百 科 ■

直裾下擺部分為垂直剪裁，衣裾在身側或側後方，沒有縫在衣服上的繫帶，由布質或皮革制的腰帶固定。漢代以後，由於內衣的改進，盛行於先秦及西漢前期的繞襟曲裾便逐漸被直裾代替，男女均可穿著。

TIP

腰帶的繪製

1 先畫出腰帶。注意腰帶的上下邊緣根據身體的弧度用弧線繪製。

2 再在腰帶的中間畫出細細的、相同弧度的繫帶。

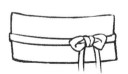

3 最後，在繫帶的中央或一側打上蝴蝶結。

4.2.2 絕不能畫錯的領口方向

交領漢服是左壓右的，稱為右衽。繪製古風漢服時，一定不要弄錯領口的方向，因為右壓左稱為左衽，是死者的穿法，另外有些少數民族也是左衽。

根據身體刻畫服飾

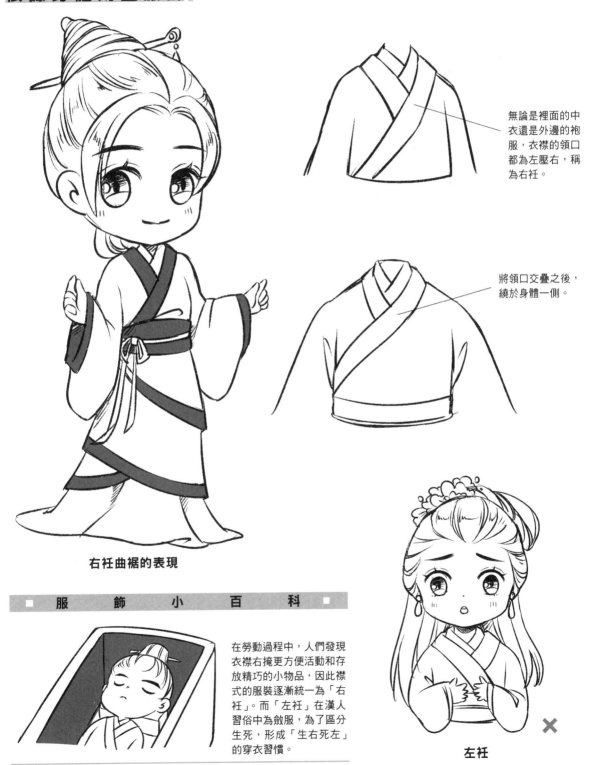

無論是裡面的中衣還是外邊的袍服，衣襟的領口都為左壓右，稱為右衽。

將領口交疊之後，繞於身體一側。

右衽曲裾的表現

■ 服 飾 小 百 科 ■

在勞動過程中，人們發現衣襟右掩更方便活動和存放精巧的小物品，因此襟式的服裝逐漸統一為「右衽」。而「左衽」在漢人習俗中為斂服，為了區分生死，形成「生右死左」的穿衣習慣。

左衽

4.3 纖纖擢素手

學習了漢朝Q版人物的五官、妝容、髮型、姿態和服飾等繪製要點之後，現在讓我們一起跟著步驟來繪製一個身穿曲裾的漢朝Q版女子吧。

用鑲有珍珠和寶石的髮簪固定單髻，簡單而不失大氣。

頭戴圓形花朵形狀的華盛，下面墜有水滴狀寶石，顯得端莊而華麗。

經典的長眉搭配簡單的紅色眼妝與唇妝，讓人物顯得端莊重而秀美。

裡衣為右衽曲裾，可以突顯女性柔美的身體曲線。

外面套一件寬袍大袖的禮衣，表現出人物的高貴身份。

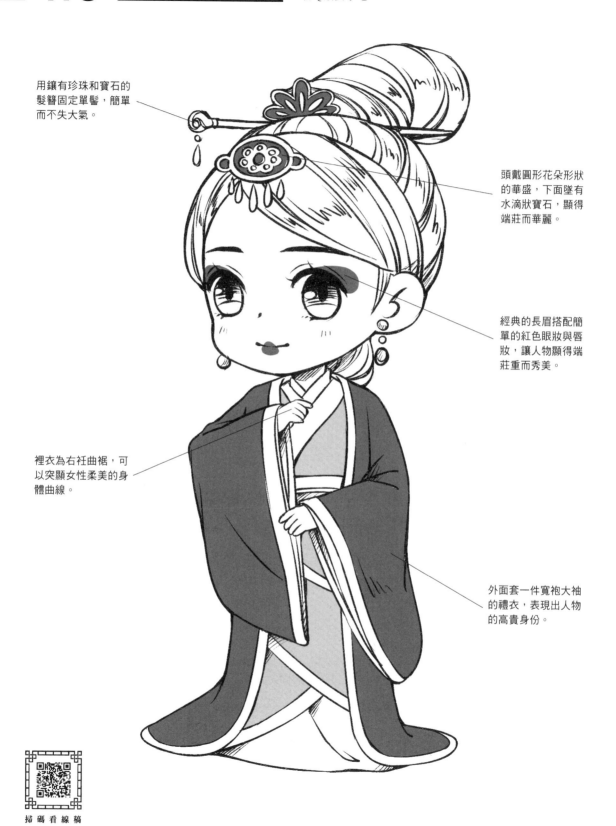

掃碼看線稿

68

1 首先畫出簡單的漢朝Q版女性人物的全身結構圖,人物的雙臂和右腿都有彎折的動作。

2 根據結構線,從臉部開始細化,先勾勒出人物半側面的臉部輪廓線。

3 然後用連接下巴的線條畫出一側耳朵的輪廓線。

4 在臉部十字線橫線的上方畫出兩道弧度不大的弧線,表示漢代流行的長眉。

5 眉毛的下面用較粗的線條畫出上眼眶,再用弧線畫出雙眼皮。

6 在上眼皮的下方用圓圈畫出大大的瞳孔。

7 畫出瞳孔細節和高光等。

8 用小短線在上眼皮上加上兩根睫毛，下眼皮也可以加上睫毛。

9 用小圓點和弧線簡單畫出鼻子和耳朵。

10 接下來繪製髮型。先用長弧線歸納出髮型的基本輪廓。

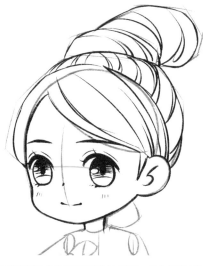

11 再根據輪廓線畫出頭髮的細節，注意髮絲的疏密。然後在頭頂畫一個髮髻。

12 頸部後面畫出盤上去的頭髮，前額處畫一個華盛，髮髻處畫出髮簪等頭飾。

13 接下來繪製身體部分的服裝，先畫出裡衣，注意領口為右衽。

14 再畫出外面袍服寬大的袖子，並畫出雙手。

15 | 接著繪製腰帶部分，注意有一部分腰帶被手臂遮擋。

16 | 在袖子下方畫出袍服的下擺，長度可以拖地。

17 | 再來繪製裡面的曲裾，並加寬袍服和裡衣的邊緣。

18 | 在袍服袖口裡面再添加一層裡衣的袖口。

19 | 為華盛與髮簪都添加上寶石，讓頭飾更華麗一些。

20 | 擦去草稿，完成漢代 Q 版女性人物的線稿。

21 在頭髮上用短線添加高光，讓頭髮看上去更具光澤感。

22 為頭飾塗上顏色。

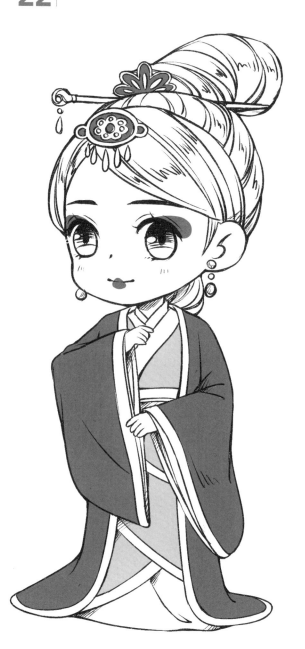

23 分別為曲裾和袍服塗上顏色，以區分服裝。

24 最後，畫出眼妝和唇妝，並添加陰影，完成漢朝Q版女性的繪製。

貓咪老師，不管我怎麼畫都畫不好頭髮啊，拜託教教我！

嗯，我看看……

要畫好頭髮，首先要知道髮際線的位置，注意是「M」形的哦。

而且Q版人物的髮量多一些會更加可愛哦。

把要畫的髮型分成瀏海、兩鬢、頭部髮型和髮髻來畫，分別畫出它們的位置和形狀。

喂，你是誰啊？！

最後根據頭髮的走向畫出部分髮絲就可以啦！

魏晉南北朝是政權更迭最頻繁的時期，由於長期的封建割據和連年不斷的戰爭，使這一時期文化的發展受到嚴重的影響，如玄學、道教、儒學等互相影響，交相滲透。這一章節我們就來學習這段時期的Q版人物的畫法吧！

第**5**章

明月可掇——魏晉

5.1 魏晉Q版古風人物的畫法

魏晉時期人們思想異常活躍，產生了許多銘家明仕，人物性格相對灑脫。

5.1.1 灑脫的人物五官

魏晉時期崇尚自由灑脫，個性而張揚，造就了後人所盛譽的「魏晉風度」。在繪製魏晉時期人物的五官時，要抓住灑脫的特徵來繪製，營造出瀟灑、飄逸的感覺。

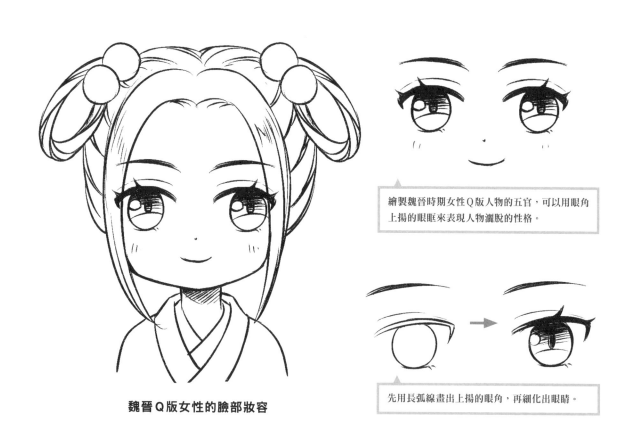

魏晉Q版女性的臉部妝容

繪製魏晉時期女性Q版人物的五官，可以用眼角上揚的眼眶來表現人物灑脫的性格。

先用長弧線畫出上揚的眼角，再細化出眼睛。

半側面時，眉毛與眼睛等五官有一定透視，要注意統一。

正側面看，眉毛也可向上揚起，可隨著眼角上揚。

驚訝時瞪大眼睛的表情，縮小瞳孔，嘴巴畫得大大的，是誇張的表現手法。

魏晉 Q 版男性人物五官

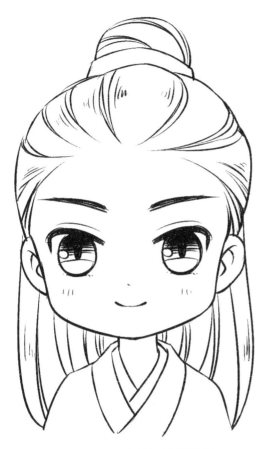

魏晉 Q 版男性的臉部妝容

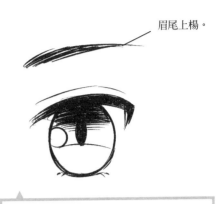

眉尾上揚。

繪製魏晉時期 Q 版男性的五官，可以盡量突顯出人物的美感，細化眉眼部分。

用弧線繪製簡化後的嘴巴，嘴角上揚可表現出人物的灑脫。

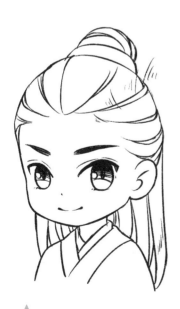

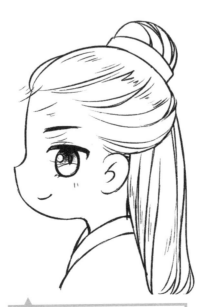

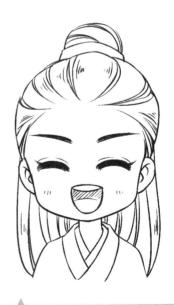

眉尾上揚，表現出 Q 版男性角色的英氣。

正側面時，嘴角也要用弧線畫成上揚的樣子。

將眼睛畫成粗粗的弧線，嘴巴畫成半圓形，表現誇張的喜悅表情。

5.1.2 黛眉和點唇的畫法

學習了五官的基本畫法之後，我們再來看看魏晉時期妝容的特徵與畫法。魏晉時期的妝容主要表現在眉毛的修飾與點唇的樣式這兩個方面。

黛眉與點唇的表現

魏晉時期流行黛眉。此時雖然眉形比較單一，但暈眉卻十分盛行，兼有黑眉與黃眉。

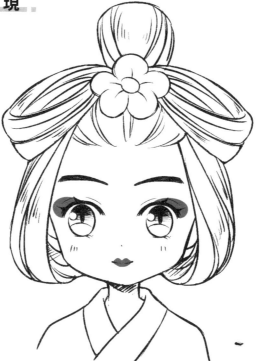

Q版漢朝女性黛眉與點唇的表現

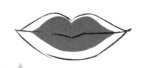

魏晉時期的點唇要小於嘴唇的輪廓。

繪製閉著的嘴巴，只需要畫出較小的嘴唇形狀。

張開的嘴巴，點唇也依然與嘴唇一致。

用胭脂在臉上塗抹，讓臉頰紅潤，即為曉霞妝。

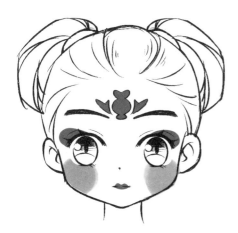

額頭與臉頰的妝容

魏晉時期還流行在臉頰塗抹胭脂作曉霞妝，以及在額頭上畫額黃妝，或直接貼花黃。

■ 妝 容 小 百 科 ■

額黃妝是用黃色在額頭塗抹，或是用黃色的紙片或者其他的薄片剪成花的樣子，黏貼在額頭上，就成為「花黃」，這是魏晉時期女性比較時髦的裝飾。

對鏡貼花黃～

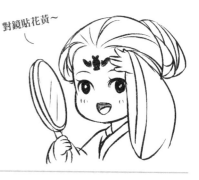

5.1.3 高髻的款式

魏晉時期，文化交融，髮型的款式自然也較之前發生了很大的變化與發展。髮式妝飾極盡奢華，傳統的審美觀念受到挑戰。

高髻的特徵與畫法

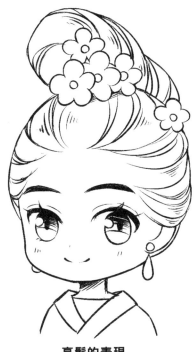

高髻的表現

魏晉時期女性對髮飾極為講究，髮式造型崇尚高與大，高髻盛行。在髮間摻入一些假髮，梳成稱為「假髻」的髮髻。另外，此時也出現名目繁多的髮式，如靈蛇髻、飛天髻等。

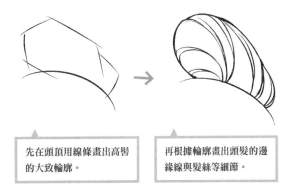

先在頭頂用線條畫出高髻的大致輪廓。

再根據輪廓畫出頭髮的邊緣線與髮絲等細節。

■ 妝 容 小 百 科 ■

花枝招展~
美美噠！

花枝上的花朵也是用於髻上裝飾的常見飾品。

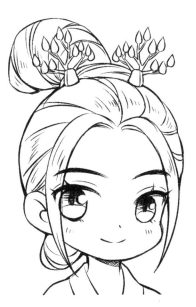

高髻佩步搖髮飾的表現

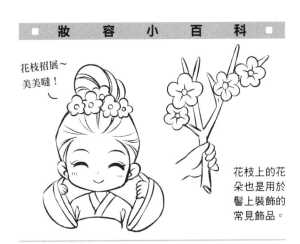

步搖

步搖多以黃金材質製成龍鳳等形，其上綴以珠玉。在走路的時候，金飾會隨走路而擺動，栩栩如生。

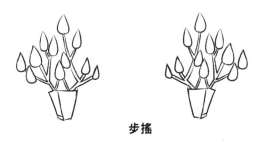

可以將步搖的形狀想像成樹枝，再配以水滴狀的金飾品。

5.1.4 魏晉人物的姿態

繪製魏晉時期Q版人物姿態的時候，可以將人物表情與動態畫得瀟灑、飄逸一些，從肢體語言上表現出那個時代人物灑脫、自在的特徵。

魏晉Q版女性人物姿態

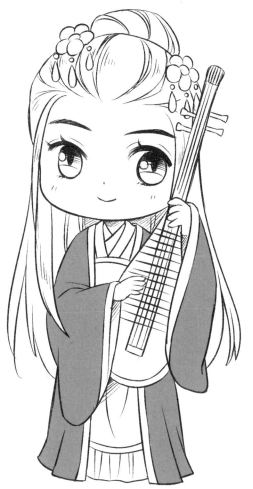

用關節球人畫出魏晉時期Q版女性人物的站姿，雙腿呈「X」形站立，可以突顯女性的S曲線。

身體的結構

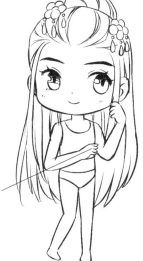

根據結構畫出人物身體輪廓線。這個女性人物雙手做出抱住琵琶的姿勢，表現出女性的溫婉。

魏晉Q版女性人物姿態表現

身體的輪廓

TIP

上半身的繪製

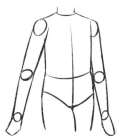

1 首先畫出基本的站立姿勢，雙臂自然下垂於身側。

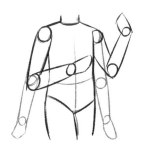

2 將雙臂調整為抬起的姿勢。

3 將一隻手向前伸出，讓人物的姿態多了一些表現力。

魏晉 Q 版男性人物姿態

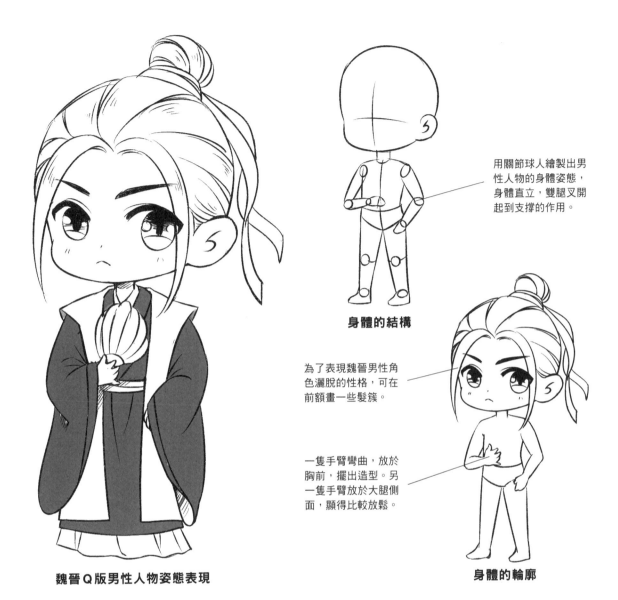

魏晉 Q 版男性人物姿態表現

用關節球人繪製出男性人物的身體姿態，身體直立，雙腿叉開起到支撐的作用。

身體的結構

為了表現魏晉男性角色灑脫的性格，可在前額畫一些髮簇。

一隻手臂彎曲，放於胸前，擺出造型。另一隻手臂放於大腿側面，顯得比較放鬆。

身體的輪廓

TIP

手握扇子的繪製

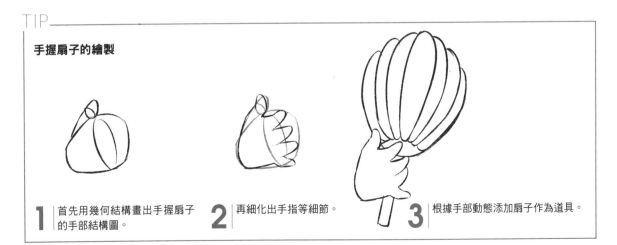

1 首先用幾何結構畫出手握扇子的手部結構圖。

2 再細化出手指等細節。

3 根據手部動態添加扇子作為道具。

5.2.1 大袖翩翩的魏晉服飾

魏晉以來，崇尚虛無，藐視禮法，放浪形骸，任性不羈。在服飾方面，人們改穿寬鬆的衫子。下面就讓我們來學習魏晉時期服飾的特徵與畫法吧。

魏晉男性服飾的特徵

■ 服 飾 小 百 科 ■

我就喜歡自由自在！

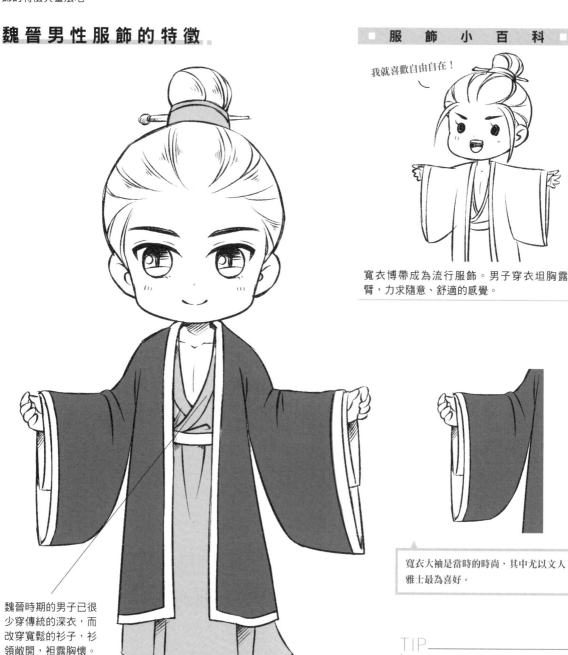

寬衣博帶成為流行服飾。男子穿衣坦胸露臂，力求隨意、舒適的感覺。

魏晉時期的男子已很少穿傳統的深衣，而改穿寬鬆的衫子，衫領敞開，袒露胸懷。

寬衣大袖是當時的時尚，其中尤以文人雅士最為喜好。

魏晉Q版男性的服飾表現

TIP

由於魏晉男子服裝多為長衫，因此在繪製時應多用長弧線來表現衣服寬鬆的樣式。

魏 晉 男 性 服 飾 的 畫 法

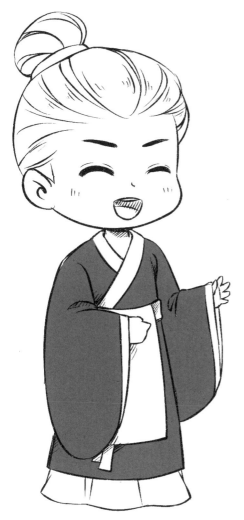

大袖衫的表現

魏晉南北朝時期的大袖衫承襲秦漢遺制，因此除了特別寬大的
袖子之外，與傳統服飾的區別不大。

袖口寬大，放
下時會垂到長
衫下擺處。

大袖衫的特徵

TIP ———————

魏晉時期男子服飾主要為大袖衫，因
此在繪製服飾的時候，要將袖子畫得
寬大一些。

TIP ——————————————————

袖子的繪製

1 首先用簡單的直線與弧線勾勒出
袖子的大致輪廓。

2 再在上一步的基礎上畫出大袖的
輪廓線。

3 擦去輔助線，並與衣身的部
分連接。

5.2.2 畫出袿衣的華麗感

袿衣是魏晉時期的女裝樣式，古人形容之謂「蜚襳垂髾」。「襳」是指在腰部下垂為飾的纖纖長帶；「髾」是指衣服下擺相連接的三角形飾物。下面我們就來學習這種華麗服飾的畫法吧。

袿衣的特徵

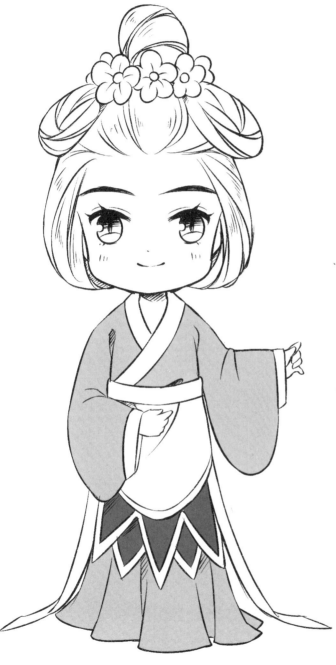

魏晉Q版女性的服飾表現

袿衣，一種長襦，類似於諸於，以繒為緣飾，模仿玄鳥燕尾所制。在其底部有裾形成的上寬下窄、呈刀圭形的尖角，是貴婦的常服。

袿衣是魏晉女服中的禮服。袿衣繁華、奢麗，即衣兩側有尖角的款式，蔽膝旁邊加以垂飾飄帶，使服裝看起來異常飄逸。

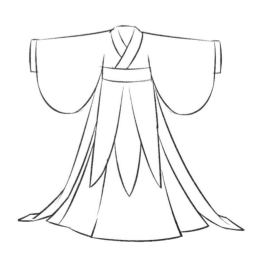

尖角的款式有很多種，下端長裙曳地，大袖翩翩，飾帶層層疊疊，展現優雅和飄逸的身姿。

袿衣的畫法

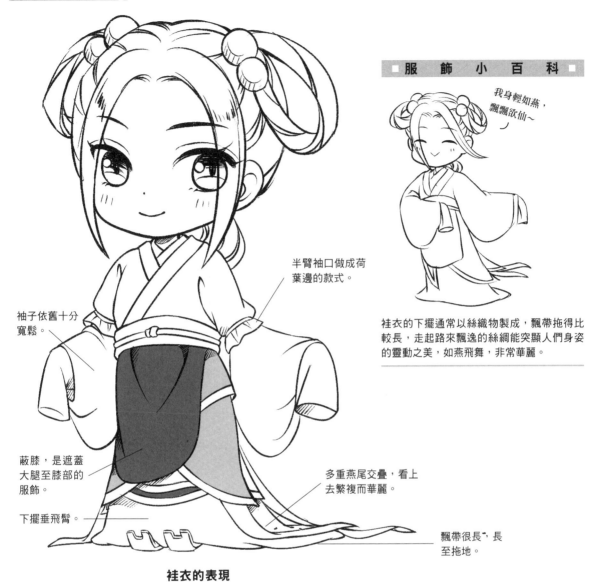

■ 服　飾　小　百　科 ■

我身輕如燕，
飄飄欲仙～

袿衣的下擺通常以絲織物製成，飄帶拖得比較長，走起路來飄逸的絲綢能突顯人們身姿的靈動之美，如燕飛舞，非常華麗。

半臂袖口做成荷葉邊的款式。

袖子依舊十分寬鬆。

蔽膝，是遮蓋大腿至膝部的服飾。

下擺垂飛髾。

多重燕尾交疊，看上去繁複而華麗。

飄帶很長，長至拖地。

袿衣的表現

TIP

髾的繪製

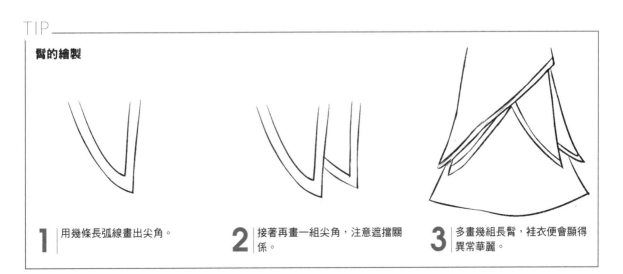

1 用幾條長弧線畫出尖角。

2 接著再畫一組尖角，注意遮擋關係。

3 多畫幾組長髾，袿衣便會顯得異常華麗。

5.3 悠悠我心

學習了魏晉時期Q版人物的五官、妝容、髮型、姿態和服飾等繪製要點之後，現在讓我們一起跟著步驟來繪製一個身穿寬大外衣的魏晉名士吧。

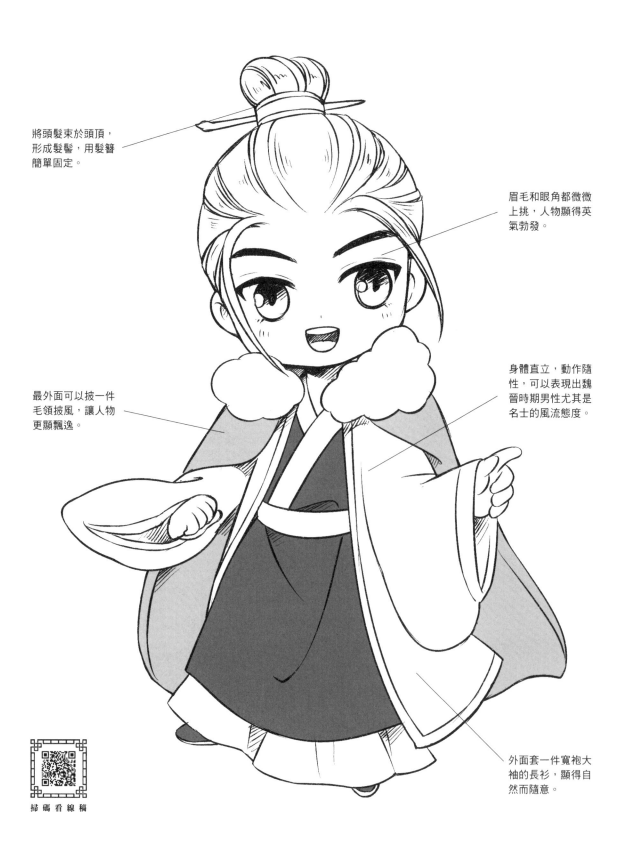

將頭髮束於頭頂，形成髮髻，用髮簪簡單固定。

眉毛和眼角都微微上挑，人物顯得英氣勃發。

最外面可以披一件毛領披風，讓人物更顯飄逸。

身體直立，動作隨性，可以表現出魏晉時期男性尤其是名士的風流態度。

外面套一件寬袍大袖的長衫，顯得自然而隨意。

掃碼看線稿

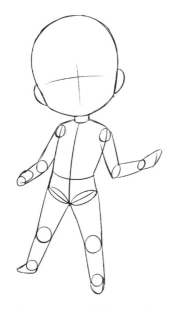

1 首先畫出魏晉時期Q版男性人物的全身結構圖。人物雙腿叉開站立，手臂有彎折抬起的動態。

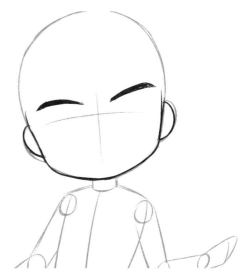

2 根據結構線從臉部開始細化，先勾勒人物半側面的臉部輪廓線，再確定眉毛的位置，注意將眉尾畫高點。

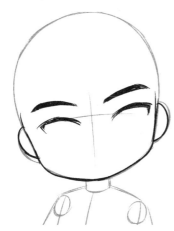

3 在眉毛下方畫出上眼皮，眼角同樣上揚。

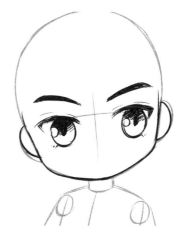

4 再細化眼睛的輪廓，並畫出瞳孔，留出高光。

5 用半圓畫出嘴巴的輪廓，再用弧線表現牙齒。

6 在頭頂用弧線畫出頭髮的輪廓，細化出髮絲。

7 畫出髮冠和髮鬢。

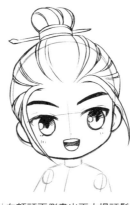

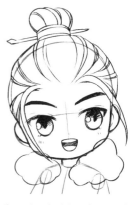

8 細化髮冠的邊緣，以及髮鬢上的髮絲細節。

9 在額頭兩側畫出兩小撮頭髮，讓人物顯得隨性一些。

10 接下來繪製服飾。在脖子兩側用弧線繪製披風的毛領。

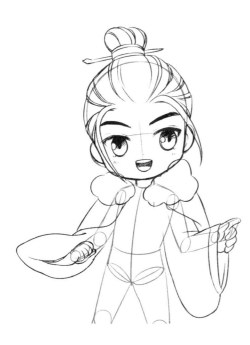

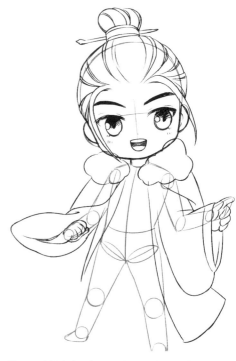

11 再根據身體結構畫出披風和長衫的袖子，袖口畫大一些，並畫出手部。

12 繼續繪製出長衫的下擺，長度可至小腿。

13 接下來繪製最裡面的服裝的衣領與腰帶。

14 再畫出下半身的衣擺，因為雙腿叉開，因此下擺可以畫大一些。

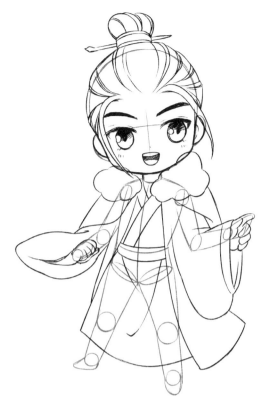

15 | 用長弧線畫出腰帶下面的皺褶。

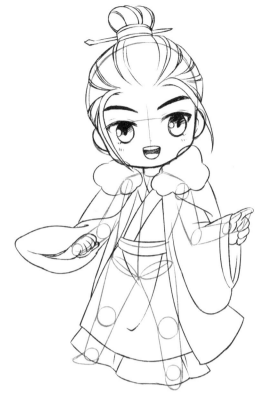

16 | 再用弧線畫出裡衣的衣擺。

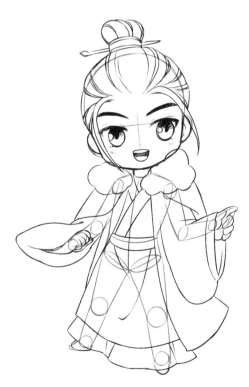

17 | 在衣擺下方畫出露出的鞋子的鞋尖。

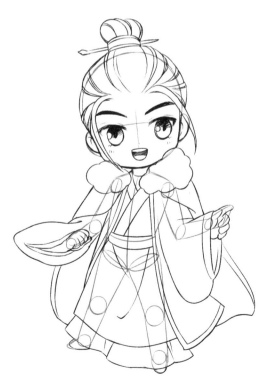

18 | 再將長長的披風下擺繪製出來。

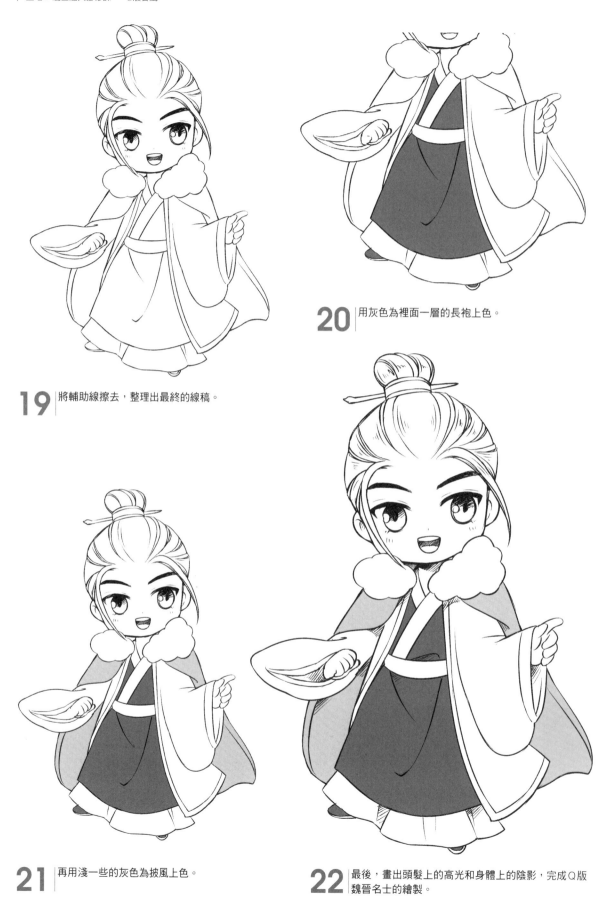

19 將輔助線擦去，整理出最終的線稿。

20 用灰色為裡面一層的長袍上色。

21 再用淺一些的灰色為披風上色。

22 最後，畫出頭髮上的高光和身體上的陰影，完成Q版魏晉名士的繪製。

貓咪老師，你頭上的花紋好像唐代的花鈿啊！真好看！

哦，是嗎，嘿嘿！

誇我也沒用，不過既然你誠心誠意地問了，我就大發慈悲地告訴你吧！

嘻嘻～

花鈿的位置在眉心間稍微靠上的位置，正面時圖案對稱。

如果角色的頭部發生了偏轉的話，花鈿也要產生相應角度的變化才對哦！

第6章

絕代有佳人——唐朝

貞觀之治，永徽之治，開元盛世，這些耳熟能詳的歷史時代稱號顯示著唐朝在當時的文化、政治、經濟、外交等方面都達到了空前的繁榮，是中國歷史上的盛世之一，也是當時世界的強國之一。本章就讓我們用畫筆描繪出當時的風采吧！

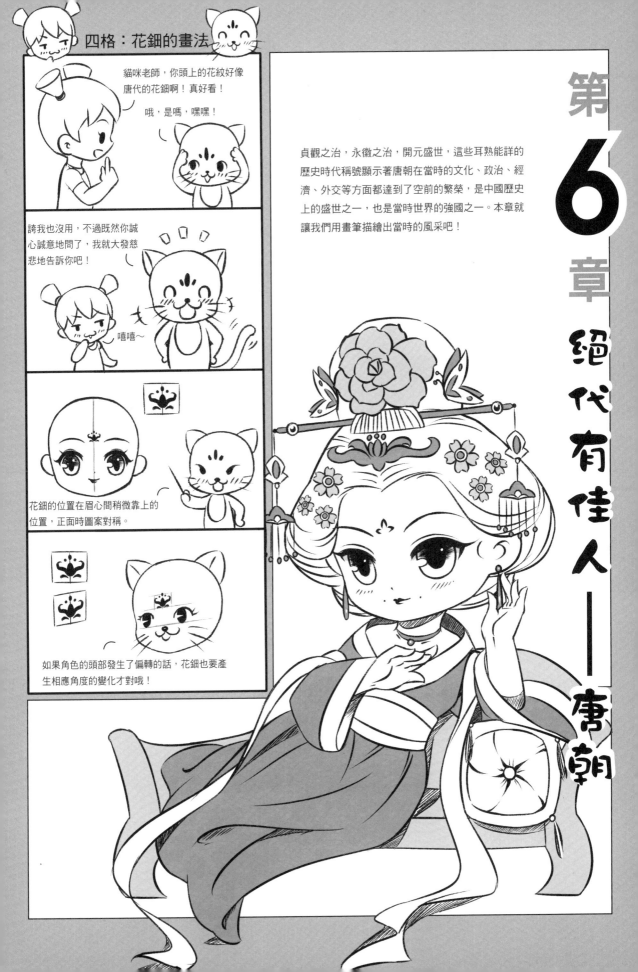

6.1 唐朝Q版古風人物的畫法

唐朝開放且不僵守古制，思想上更加包容，人物更加張揚，穿著也更加華美繁複。

6.1.1 張揚的人物五官

唐朝的人們活潑且充滿自信，在畫的時候人物五官可以畫得張揚奔放一些，可以多用誇張和生動的表情。

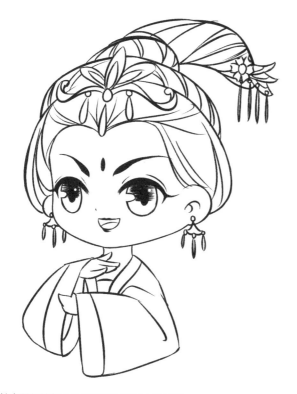

唐朝貴婦絲毫不加掩飾地展露出自信和活力的笑容。

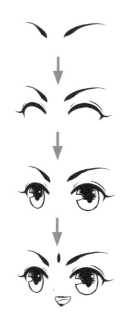

注意眉心可以稍稍壓低一些，畫出彎彎的翹睫毛會更加美艷。

TIP

張揚的男性眉眼間的距離可以拉開一些，加粗眉毛，用眉毛的變化表現張揚的個性。

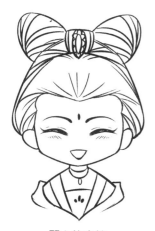

開心的表情

眼睛眯成彎彎的弧線，可以在弧線中加一些高光，讓眼睛顯得水潤一些。

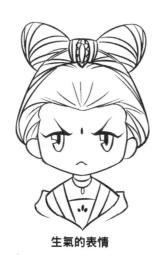

生氣的表情

將眉心和上眼皮連在一起，眼角也可以畫得向上翹一些。

誇張的壞笑

將眼睛畫成菱形，眉毛畫成「√」的形狀，配上冷笑的嘴巴，邪惡的壞笑表情就很生動了。

6.1.2 華麗的妝容

華麗精美的花鈿

唐朝女性喜愛化妝，且妝容都十分華麗，以現代人的審美來看可能有些誇張，但在當時可是流行和時尚呢。下面我們就一起來學學她們的妝容都是怎樣畫的吧！

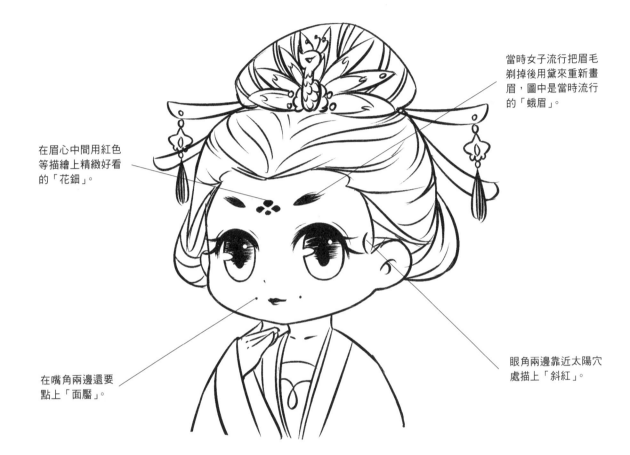

在眉心中間用紅色等描繪上精緻好看的「花鈿」。

當時女子流行把眉毛剃掉後用黛來重新畫眉，圖中是當時流行的「蛾眉」。

在嘴角兩邊還要點上「面靨」。

眼角兩邊靠近太陽穴處描上「斜紅」。

■ 妝　　　容　　　小　　　百　　　科 ■

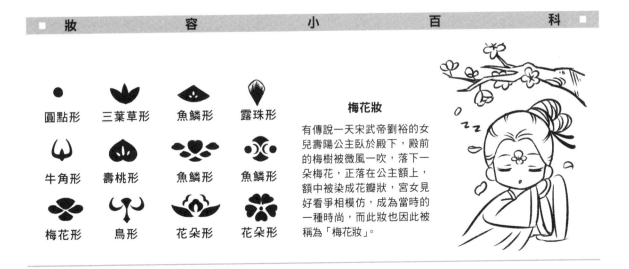

圓點形	三葉草形	魚鱗形	露珠形
牛角形	壽桃形	魚鱗形	魚鱗形
梅花形	鳥形	花朵形	花朵形

梅花妝

有傳說一天宋武帝劉裕的女兒壽陽公主臥於殿下，殿前的梅樹被微風一吹，落下一朵梅花，正落在公主額上，額中被染成花瓣狀，宮女見好看爭相模仿，成為當時的一種時尚，而此妝也因此被稱為「梅花妝」。

樣式繁多的眉形

唐朝女子愛化妝，也愛花心思研究，曾有一位女子畫得一手好眉，她自己也經常研究新的眉形，曾創造了一百多種眉形花樣。下面就一起來學學怎樣畫出唐朝風格的眉形吧。

柳葉眉

蛾眉

八字眉

蛾眉，唐代流行的一種眉妝樣式，是將眉毛全部剃掉，再用眉筆在靠近額中的地方描出兩條短眉。

卻月眉

遠山眉

遠山黛是一種淡淡、細長的眉妝樣式，宛如水墨畫裡一泓秋水後面遙遠的連山。

分梢眉，眉形微微上翹，在尾部分叉，顯得十分英氣。

分梢眉

誇張的腮紅

唐代女子塗抹胭脂都非常厚，史書記載，楊貴妃到了夏天所流的汗都是紅色的，所抹胭脂的厚度可見一斑。胭脂不但厚，根據史料還可以推斷唐朝女子塗抹的胭脂面積還十分廣，有時會將整個臉頰都抹上。

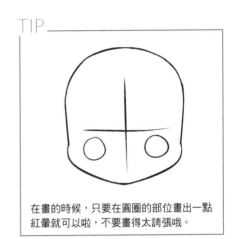

TIP

在畫的時候，只要在圓圈的部位畫出一點紅暈就可以啦，不要畫得太誇張哦。

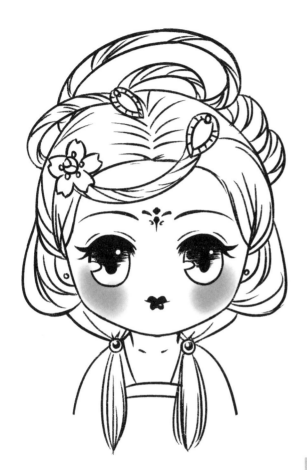

唐朝女子塗抹的腮紅很厚，而且面積很廣！

害羞時的紅暈也可以用斜線表示哦，橫向畫在眼睛下方！

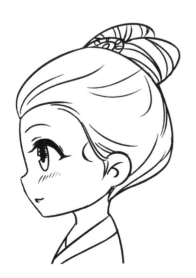

按現代人的審美，不能像唐代時那樣畫腮紅，我們可以簡單地在臉頰處用短斜線表示。

也可以用面積較小的橢圓形在臉頰處表示，小小的兩塊。

璀璨耀眼的頭飾

晚唐時期，奢靡之風盛行，女子的髮飾也極為精美華貴，其中大多數都是用金銀、象牙和珍珠等製作而成，極其奢華。下面就來學學如何在Q版角色中加入這些精美的髮飾吧！

頭戴華麗髮飾的唐朝女子

「華盛」即花盛，通常製成花草的形狀插於鬢上或綴於額前。

「步搖」一般為鳳凰、蝴蝶等帶有翅膀的外形，垂有流蘇或吊墜，一般畫在髮鬢的兩邊。

古代人受儒家思想的影響不會穿戴耳環，但是為了好看可以在畫的時候加上一些精美的耳飾。

TIP

髮飾的繪製

1 首先將髮飾用幾何形大致分成幾個區塊。

2 再畫出主要圖案和次要圖案的輪廓。

3 再在次要圖案上添加細節花紋和裝飾物就可以了。

千變萬化的髮髻

唐朝女子地位高者流行梳高髻，而地位低下的人大多梳低髻，除此之外還有各式各樣的髮髻，下面一起來看一下吧！

畫髮型的時候，先用直線將大致的形狀和髮飾的位置用幾何形畫出來，然後再進行細緻描繪。

高髻，這種髮髻是對稱梳的髮型，所以髮飾最好也對稱分布，在視覺上給人平衡感。

唐代常見的倭墮髻，是將頭髮梳高後向一邊傾斜垂下，簡單隨意，但又不失美感。

雙刀髻，像兩把刀插在髮鬟上的髮型，可在髮鬟的尾端插上裝飾有流蘇的髮飾。

6.1.3 唐朝人物的姿態

反彈琵琶的飛天

敦煌石窟中華美的飛天是中國的藝術瑰寶，其中反彈琵琶的飛天造型更是為大家所熟悉，下面就一起來學學怎樣畫一個Q版的飛天吧！

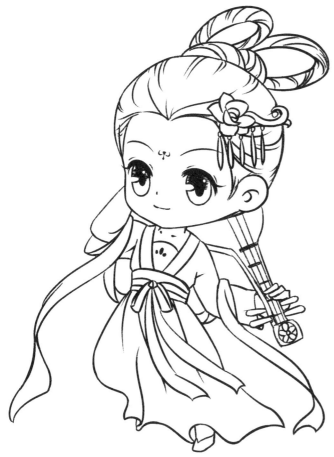

梳著飛天髻，頭帶步搖的飛天正反手彈著琵琶，舞姿優美。畫的時候注意琵琶的位置和造型。

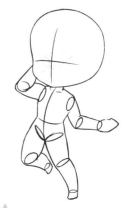

右腿抬起，右手繞道腦後，整個身體呈「C」字形彎曲。

人物整體動作的重心向左腳偏移。

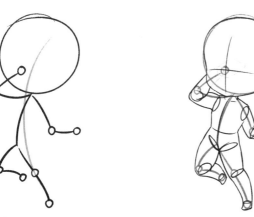

1 在畫之前，先想到身體的動態是呈弧線形的，並畫出火柴人動態確定姿態。

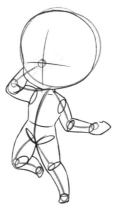

2 在火柴人的基礎上再來添加身體輪廓。

TIP

注意頭部也要在弧度的趨勢裡，如果頭部向前傾的話就會顯得重心不穩。

翩翩起舞的宮女

唐朝盛行舞樂，女子大多都喜歡練習舞姿，其中楊玉環的「羽衣霓裳舞」更是廣為後人所傳。下面就來學學怎樣畫一個翩翩起舞的宮女吧！

身著齊胸襦裙的宮女，即使裙子遮住了腳，也要將裙子的線條走向順著腳的位置來畫，否則就會顯得呆板不自然。

右手抬高，左腳向後撤並踮起腳尖，眼睛看向右手指尖。

人物整體動作的重心用右腳支撐。

TIP

手勢的繪製

1 先將手掌、大拇指、食指和其他三指分別用幾何形概括。

2 再依照輪廓畫出大拇指和食指的形狀。

3 最後畫出另外三根指頭的形狀，注意遮擋關系。

揮舞唐刀的俠客

唐朝的武器繁多，但唐刀最為華麗精美，連日本的武士刀也是根據唐刀所造，下面就來畫一個揮舞著唐刀的俠客造型吧！

用刀突刺的動作，右腿彎曲，左腿繃直，右手握刀，左手向刀柄推去。

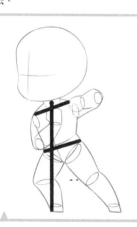

人物的重心整體向右傾斜，在右腳處受力。

持唐刀的唐代武者向前方進行突刺，頭髮和衣服都畫出飄動的感覺，這樣會更有氣勢。

TIP

手勢的繪製

手正常攤開的樣子，手指伸直呈放射狀。

握起的時候除拇指以外的四根指頭呈向下的弧線。

反過來也是一樣的，且大拇指是壓在食指和中指之上的。

6.2 唐朝Q版古風人物的服飾

唐朝服飾其冠服之精美華麗，妝飾之奇異紛繁，都令人目不暇接。

6.2.1 襦裙的不同分類

襦裙的畫法

襦裙是中國服飾史上最早也是最基本的服裝形制之一，唐朝流行齊胸襦裙和半臂，並有披肩做搭配。披肩從狹而長的披子演變而來，後來逐漸成為挽之於雙臂，舞之於前後的飄帶，這是中國古代仕女的典型服飾，在盛唐及五代最為盛行。

除齊胸襦裙外，還有圓領的半臂襦裙。

TIP

唐朝的飄帶是從身後挽到胸前，再從手臂內側垂下的，畫的時候注意不要畫反了哦。

唐代常見的為齊胸襦裙，裙子顯得更長，且更加可愛。

以及嫵媚的齊腰襦裙，上身只穿絲織薄衫，能隱約透出裡面的內衣。

也有沿襲傳統的交領齊腰襦裙。

瓔珞的畫法

唐朝女子喜歡戴瓔珞，瓔珞最早是佛像上的飾品，後來逐漸發展成為女子喜愛的首飾。下面我們就一起來學習一下怎樣畫出漂亮的瓔珞吧！

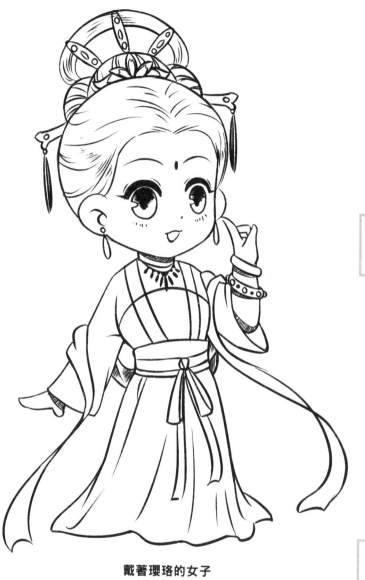

戴著瓔珞的女子

用圓形代表金屬項圈，然後在前面畫一段弧線，並用圓形和花瓣形等相連就能畫出簡單的瓔珞了。

華麗的瓔珞，可以用直線來表示珠串，再添加水滴形的墜子。注意畫的時候要對稱。

正面用圓形表示各種珠寶。

背面畫出不封口的形狀。

瓔珞不僅有戴在頸部的項飾，也包括垂於胸前、戴於頭部、戴在手臂和小腿等部位的飾品，樣式十分華美。

6.2.2 圓領袍的畫法

圓領袍是在漢朝初年就出現的一種漢族服飾,早期作為內衣存在,到了唐朝則逐漸發展成為常服,並盛行一時。下面就讓我們來學學圓領袍的畫法吧。

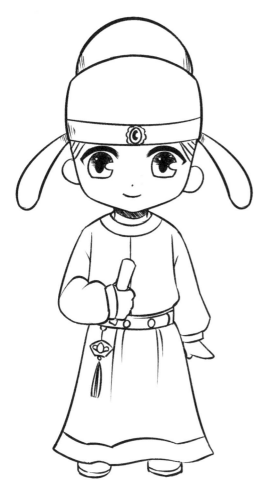

唐朝的男子大多頭帶襆頭,身著圓領窄袖袍衫。

側面的襆頭像(古代男子的頭巾)座椅的形狀,背後可以畫上兩個下垂的橢圓片,這是大臣用的。

唐時皇帝所用襆頭,正面的硬角是向上翹起的樣子。

腰帶可以用圓環表示,上面裝飾有方形和橢圓形的玉飾品。

■ 服 飾 小 百 科 ■

領扣解開,形成翻領的樣式。與胡服中的翻領相似,十分洋氣。

也有半臂這樣的非正式穿法,在唐朝也十分流行。

快來看看啊,我這裡有好多奇珍異寶哦!

著胡服的商人

6.3 雲鬢花顏金步搖

前面我們學習了如何繪畫Q版唐代女子的服飾、妝容等，現在讓我們跟著詳細的步驟一起繪製一個唐朝貴妃的案例吧！

掃碼看線稿

複雜華麗的髮飾，再配上牡丹花，才有「名花傾國兩相歡，常得君王帶笑看」這樣國色天香的美景。

畫出精緻的妝容，注意不要忽略細節。

配合優美的手部動作，顯得更加嬌貴了。

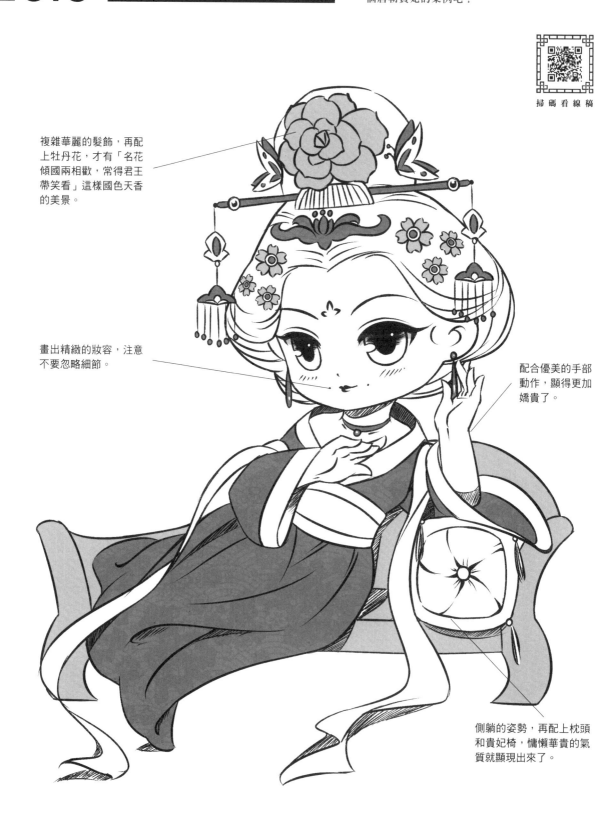

側躺的姿勢，再配上枕頭和貴妃椅，慵懶華貴的氣質就顯現出來了。

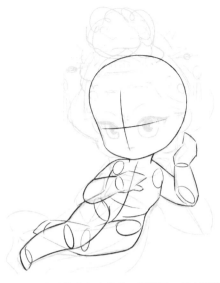

1 先用隨意的線條打出草稿，想像是一個衣著華麗的貴妃側躺在椅子上的形態。

2 畫出臉部輪廓線，再根據十字線畫出眉毛和眼部輪廓線，眼尾微微上翹。

3 畫出瞳孔、鼻子和嘴巴等五官。

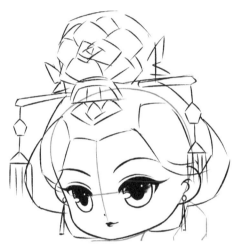

4 用直線畫出髮型、髮飾的輪廓和位置，注意透視。

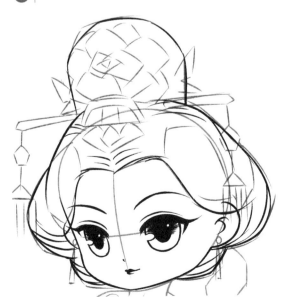

5 先畫出髮型的外輪廓，可以在沒有髮飾的地方加一些髮絲走向。

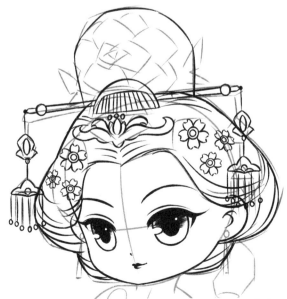

6 再根據草稿的位置畫出髮飾，不用畫得太細緻，簡略地畫出大致的樣式就可以了。

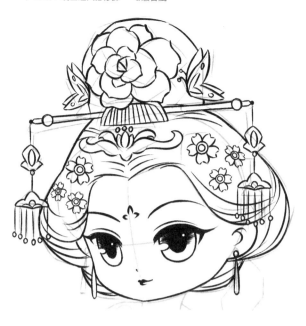

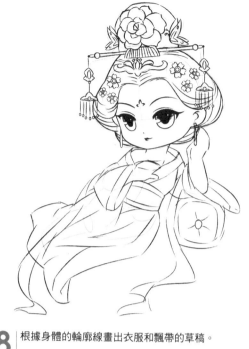

7 畫出髮髻上的牡丹花和對稱的蝴蝶，進行簡單的修飾和調整。

8 根據身體的輪廓線畫出衣服和飄帶的草稿。

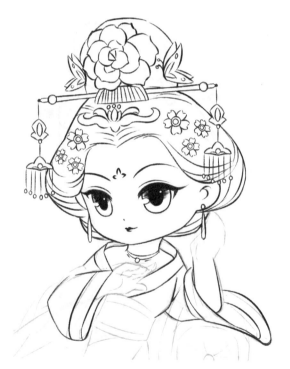

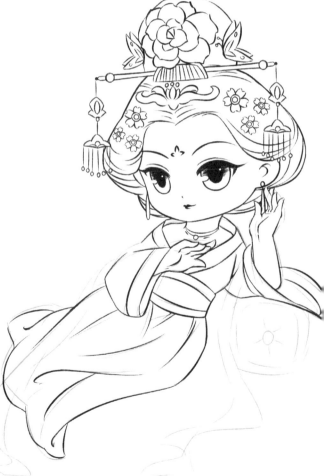

9 根據草稿描繪出衣服，注意左手手臂是撐在枕頭上的，因此衣袖會堆到手肘處。

10 繼續畫出裙子部分。

11 畫出手部細節,貴妃的手勢應該優美,可以參考佛像手部來畫。

12 畫出靈動的飄帶,要用弧線畫出飄帶的輕盈感。

13 根據草稿畫出枕頭,枕頭的樣式可以參考網上搜索的圖片來畫哦。

14 再畫貴妃椅的草稿線,這樣更符合人物的身份。

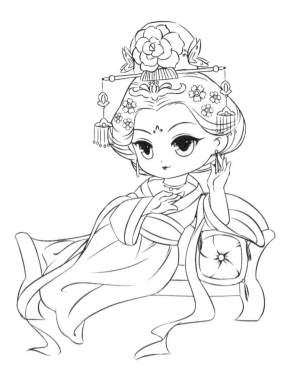

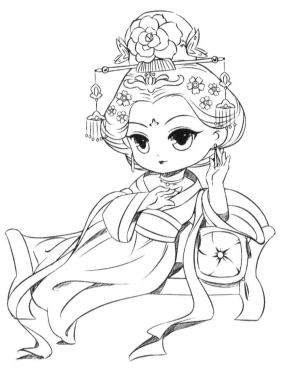

15 根據草稿細化貴妃椅，注意擦去遮擋的部分。

16 給人物和道具畫上簡單的陰影，讓人物顯得更加立體一些。

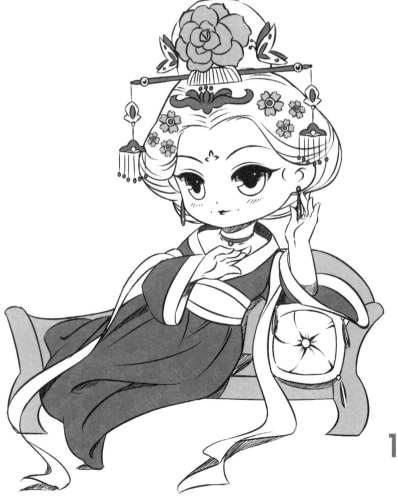

17 最後給人物的髮飾、服裝和躺椅分別加上深淺不同的灰色，細化細節的裝飾，這樣就完成啦！

古代女子的裙子好
飄逸，真美啊！

喂！你的幻想把我
的位置都占滿了！
這麼喜歡不會自己
畫嗎？

就是不會畫才只能想想的
啊！那你教教我唄！

那還不容易！首先畫出蜿蜒
的曲線。

再將曲線連接起來，畫出布
料的垂感！

想要飄逸的裙擺就
得靠風！我吹～

畫出腰帶，以及向三面垂下的褶皺線。被
風吹時，裙子的背風面要畫得稍長些！

經過唐朝的積累，歷史推進到宋朝時，經濟、文化、科技和軍事等又達到了一個頂峰，尤其文化方面，湧現了大批文人傑士。在這樣的社會背景下，人們的衣著又會有哪些變化？我們又該如何繪製宋朝的Q版人物呢？本章一起來學學吧！

第7章 風卷珠簾——宋朝

7.1 宋朝Q版古風人物畫法

重文輕武的風氣在宋朝達到了極致，所以整個社會都彌漫著一股文藝之風。

7.1.1 恬淡的人物五官

根據時代的背景，我們在畫宋朝人物的時候可以畫得文雅恬淡一些，將宋朝的文藝之風表現出來。

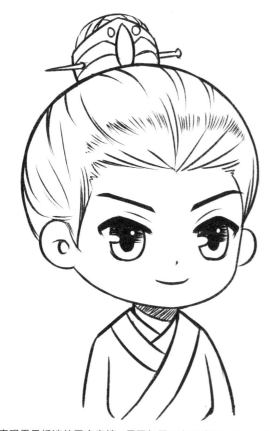

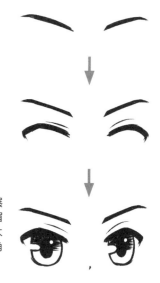

先畫出舒展的劍眉，眉毛不要挑太高，稍有角度即可。

要表現男子恬淡的五官表情，需要把眉毛畫得稍舒展些，上眼皮的轉折不要畫得太明顯，稍圓滑一些比較好。

TIP

在畫恬淡的女性五官的時候，注意眉毛要畫得細長且彎，最好眉眼的距離拉開一些，眼睛可畫得透亮一些。

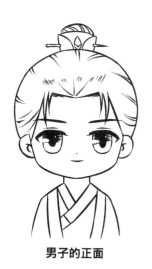

男子的正面

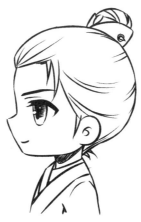

男子的側面

腹黑的表情

7.1.2 素雅的臉部妝容

宋朝女性妝容簡潔樸素，所以在此僅作簡單介紹。沒有了唐代的繁榮奢華和豐富多彩，有的只是自然美。

宋朝女子也喜歡在額頭貼飾花鈿，並創新用珍珠貼在額頭的樣式。

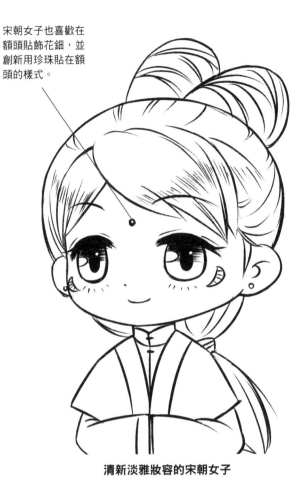

清新淡雅妝容的宋朝女子

宋朝女子喜歡畫細長的眉毛，顯得清秀。

也會用一些小型的裝飾物如魚鰓、魚鱗等，稱作「魚媚子」。

宋朝女子也會將一些金銀等飾品貼於眼角兩側，顯得無比嬌媚。

■　　配　飾　小　百　科　　■

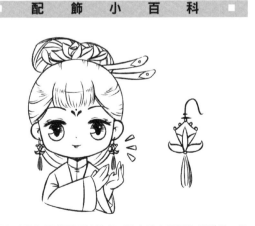

宋朝女子興起了戴耳環的風潮，這本是少數民族的習俗，但在宋朝開始形成了時尚。宋朝的耳環大多為金銀所製，用金銀彎成「S」的形狀，下面鑲上各類花鳥魚蟲的圖案。

7.1.3 宋朝人物的姿態

撐傘的憂傷女子

南宋在今江南一帶，那裡梅雨時節總是煙霧繚繞，顯得淒清憂傷，下面我們就畫一個撐著傘走在湖邊的悲傷女子吧。

畫傘的時候弧度不要畫得太大，用直線來畫就可以了。

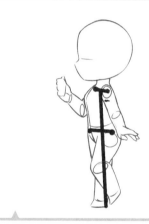

側面撐傘的姿勢，右手抬起，左手向後擺，左腿剛抬起欲邁步。

重心在右腳上，整個人大致呈直立狀態。

TIP

手勢的繪製

1 首先畫出手掌、拇指和彎曲的四指的大致幾何形。

2 再將手掌的輪廓和彎曲的手指的輪廓畫好。

3 最後再分別細化四個手指，注意遮擋關系。

舞扇的自信文人

宋朝文人眾多，折扇成為流行的裝飾，輕搖折扇的文人俊秀風雅，下面我們來看一下怎樣描繪吧。

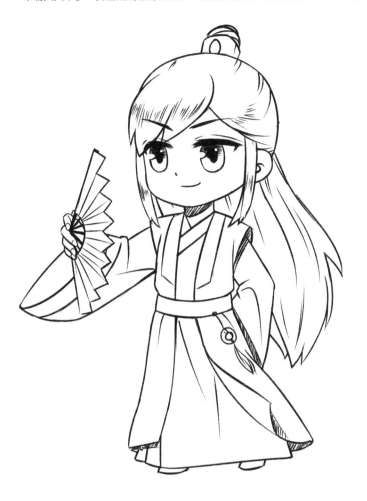

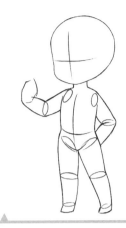

雙腿分開而立，左手背在身後，右手輕搖折扇的動作。

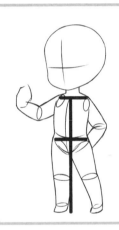

身體的重心落於兩腳之間，一副閒庭信步的悠然姿態。

為突顯人物的自信感，可以將胸前的衣襟弧度畫大一些，讓人物的身姿更挺拔。

TIP

折扇的繪製

1 畫出一個廣角的扇形。

2 依照弧形的邊畫出之字形的鋸齒邊。

3 擦去弧線，在內角處畫一條短弧線。

4 連接鋸齒邊和內角表示折痕，並加粗扇骨。

宋朝服飾簡潔質樸，女裝拘謹、保守，色彩崇尚清新淡雅。

7.2.1 直領對襟的畫法

直領對襟的樣式

宋朝不論權貴還是百姓，都愛穿直領樣式的衣服，如對襟的褙子，既舒適得體，又顯得典雅大方。

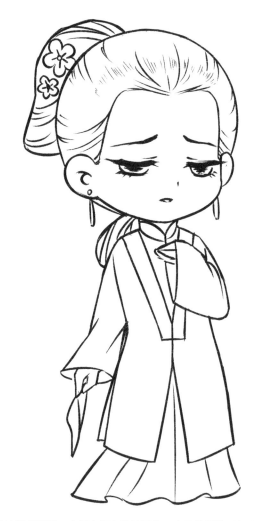

窄袖褙子樣式簡潔，也能突顯人物的腰身，女子柔弱的形象立刻就顯現出來了。

有對襟款式的半臂，就是領口有兩條對稱的白邊。

還有短款的對襟上衣，一般不繫扣，都是披著穿的。

也有長款的對襟褙子，兩側開衩，邊上都裝飾有花紋。

長款對襟褙子側面的樣子，繪製時注意開衩的高度。

TIP

窄袖對襟褙子雖然沒有收腰，但為了畫面的美觀還是要畫出女性腰部的轉折線條哦。

霞帔的畫法

霞帔是由唐朝的帔帛變化而來，由於其形美如彩霞，故得名「霞帔」。霞帔是宋朝的「命服」，只有身份高貴，或是重大慶典場合才能穿著，如婚宴、祭祀等。「鳳冠霞帔」是形容女子婚嫁時的著裝打扮。

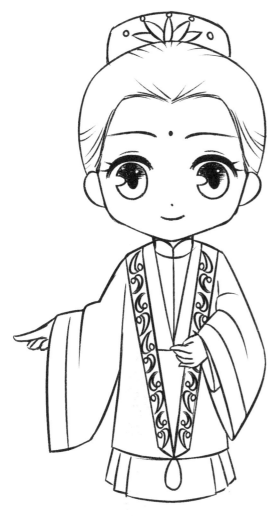

披霞帔的王公貴族

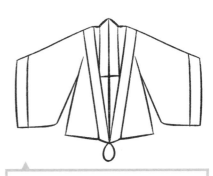

正確的霞帔畫法是正面尖角一端垂在身前，下墜一個金質或玉質的圓形「帔墜」作為裝飾。

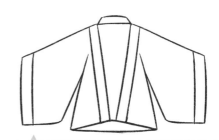

背面用線縫在衣服的底端，注意不能畫成將帶子散開的樣式哦。

■ 服　　飾　　小　　百　　科 ■

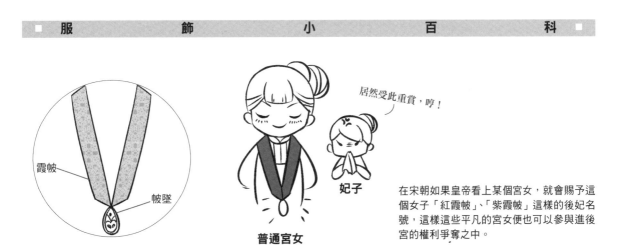

霞帔

帔墜

普通宮女

妃子

居然受此重賞，哼！

在宋朝如果皇帝看上某個宮女，就會賜予這個女子「紅霞帔」、「紫霞帔」這樣的後妃名號，這樣這些平凡的宮女也可以參與進後宮的權利爭奪之中。

7.2.2 為人物添加香囊

古代人有佩戴香囊的習慣，內裝具有濃烈芳香氣味的中草藥末或香料。香囊用彩線和錦布縫製，還會繡上不同的花紋，代表不同的涵義。

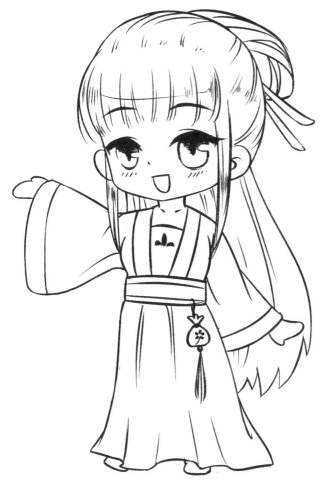

普通的香囊造型就是繡上花紋的袋子加上珠串的流蘇製成。

也有造型別緻的香囊，如菱形、蝴蝶或魚等形狀的。

小孩子一般會將香囊掛在胸前，而成人則是繫在腰間，如同佩戴玉佩等裝飾物一樣。

■ 習　　俗　　小　　百　　科 ■

互贈香囊，情定終身

香囊是古代的刺繡工藝品，有一種說法，女子佩戴香囊意謂有所歸屬，香囊也就是定情之物。古人有將魚喻男，蓮喻女的說法，因此魚和蓮的紋樣也常作為香囊的紋飾圖案。

束髮的帶子可以畫得隨風飄起，顯得靈動。

文人的五官也應畫得文雅一些，舒緩的眉形配上溫柔的眼神就能將文人的氣質顯現出來了。

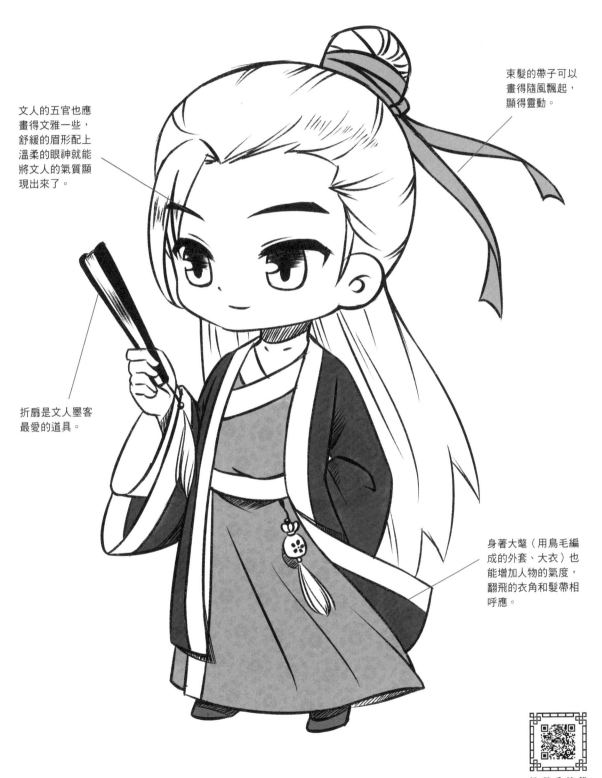

折扇是文人墨客最愛的道具。

身著大氅（用鳥毛編成的外套、大衣）也能增加人物的氣度，翻飛的衣角和髮帶相呼應。

掃碼看線稿

1 畫一個拿著折扇的文人悠然造型的草稿，然後根據草稿畫出人物身體的動態輪廓。

2 根據頭部輪廓和十字線畫出臉型和眉毛。

3 畫出透出文雅眼神的眼睛和微笑的嘴巴。

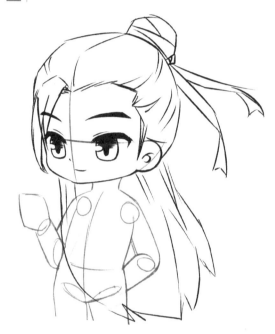

4 再用切線畫出頭髮的大致輪廓和基本髮型走向。

5 接著我們開始繪製頭髮部分，並加上髮絲的光澤。

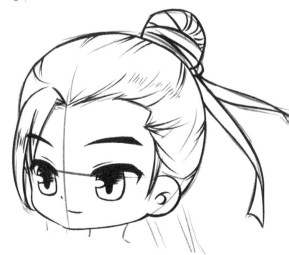

6 然後畫出束起部分的頭髮和飛揚的髮帶。

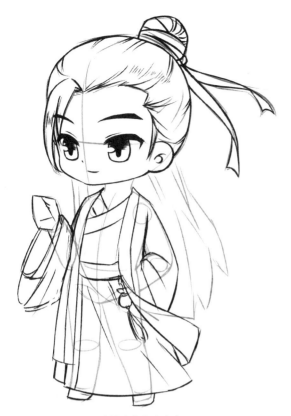

7 同樣將衣服的大致輪廓草稿畫出來。

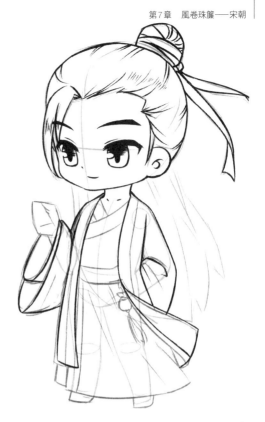

8 細緻地勾勒出大氅和袖口部分,注意袖口部分的遮擋和透視關系。

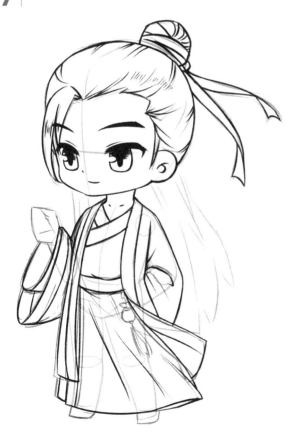

9 接著畫出穿在裡面的直裰,也要畫出被風吹起的樣子。

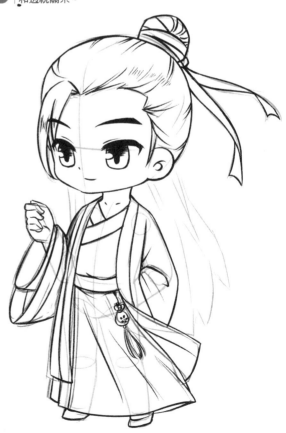

10 畫出拿著折扇的手,可以參考撐傘的手勢來畫,並給人物畫上香囊等裝飾物。

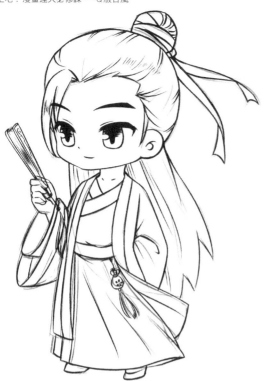

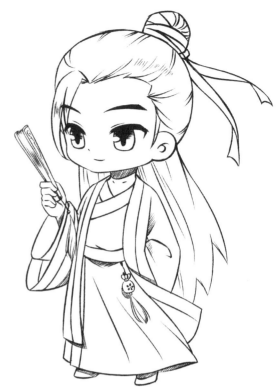

11 畫出手上拿著的扇子，合起來的扇子類似長方體，下面可以畫上流蘇扇墜裝飾。

12 擦去草稿，給人物添加簡單的陰影，人物立刻變得立體起來了。

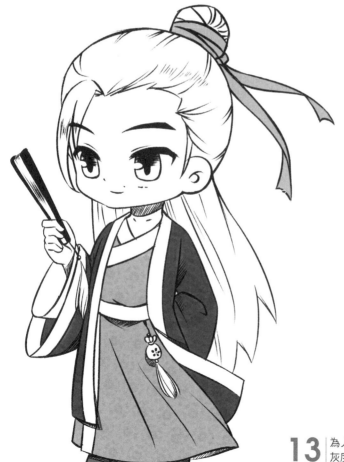

13 為人物的髮帶、扇子、大氅和直裰分別塗上不同灰度的顏色，這樣一個儒雅的文人就畫好了。

嘿嘿嘿！小說裡身著袍服的男子風度翩翩，好帥啊！

喂！花痴女，你夠了！

啊！竟敢破壞人家的美夢！你要負起責任來教我畫！

哼！那還不簡單！

只要注意畫出「Y」字形的領口和腰部的褶皺，就很簡單啦！

喂！不要破壞別人的憧憬啊！還自帶花瓣背景？！

第8章 紅粉啼妝對鏡台——明朝

元朝末年，政治腐敗，民不聊生，出身貧寒的朱元璋參加起義軍後建立了明朝，又恢復了漢制，加強了中央集權的統治，從此開始了明朝的新篇章。這一時期人們的穿著打扮又會有什麼變化呢？一起來看看吧！

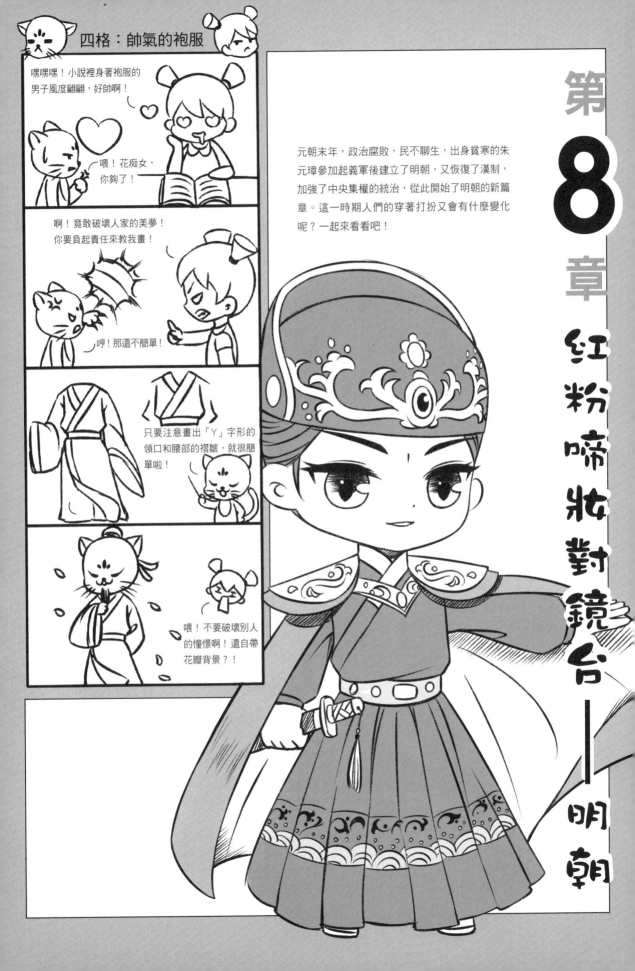

8.1 明朝Q版古風人物畫的法

明朝收斂了元時期的粗獷，和宋朝相似，人物性格含蓄內斂。

8.1.1 含蓄的人物五官

明朝的人們流行細眉、鳳眼，以娟秀柔美的五官為美。下面一起來畫一畫明朝人含蓄秀美的五官吧！

含蓄的五官不會有太大的情緒波動，可以重點通過眉眼間的變化表現人物的情意。

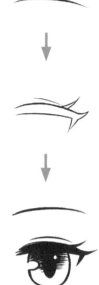

先畫出細長的眉毛，上眼皮長且彎，眼神可畫得憂鬱溫婉一些。

TIP

在畫含蓄的男性人物五官的時候，眉眼可以適當淺淡一些，而且不同表情時人物五官的變形不會太誇張。

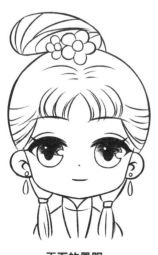

正面的鳳眼

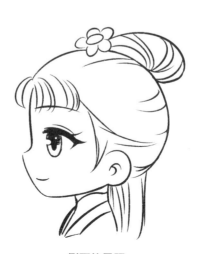

側面的鳳眼

抽泣的表情

8.1.2 纖細的臉部妝容

細眉的時尚

明朝的女子以細眉為美，喜歡畫細長的柳葉眉。細長的眉毛也有不同的畫法，一起來學學吧！

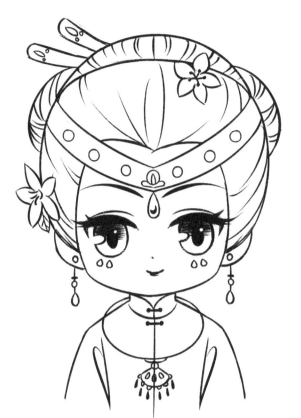

畫著細長的柳葉眉，眼睛的下方貼著魚鱗裝飾，是典型的明朝富家女子的妝扮。

首先畫好一條弧線。

接下來一般有兩種畫法：一種眉頭稍粗一點，另一種眉毛的中間稍粗一點。

明朝時期的女子會用一種有銀色光色的魚鱗貼在臉頰處遮蓋雀斑。

■　妝　　　　容　　　　小　　　　百　　　　科　■

粗眉毛不受歡迎，我要修剪掉！

細細的眉毛才更加迷人！

明代《新編百妓評品》中就描寫了一個濃眉的妓女，因眉毛過粗，像雜草一樣，所以每天早上都要各種修剪眉毛，然後再略施粉黛，才能受男子的歡迎。

額 上 的 裝 飾

在明清之際廣為流傳的勒子又名「額帕」、「包頭」，是一條中間寬兩頭窄的長條帶子，中間可鑲一些珠寶，戴在額眉之間。

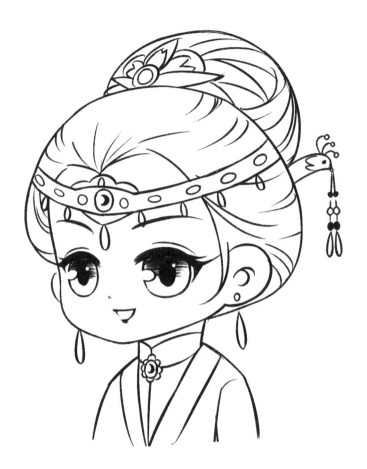

畫的時候珠寶和裝飾集中在中間，且中間較寬，兩邊細，呈對稱狀。

■ 配 飾 小 百 科 ■

貂皮的勒子好暖和！

勒子戴在額頭中央，並包住頭髮，可先在額頭上畫出兩條平行的弧線，再在上面依次添加花紋。

勒子的材質也各不相同，有紗綢的，也有貂皮、兔毛的，還有金銀的，不同季節戴不同式樣與質地的勒子。

TIP

頭飾的繪製

1 先畫出一條等寬的弧形帶狀，再加寬中間部分。

2 在兩邊畫上對稱的裝飾。

3 為中間的裝飾添加細節，也可在下方添加一些吊墜。

8.1.3 明朝人物的姿態

抱胸生氣的書生

雙手環抱在胸前是一種常見的表達生氣的姿勢。那麼這樣的姿勢怎麼畫呢，手臂的交叉與遮擋又是怎樣的呢？下面就一起來學習一下吧！

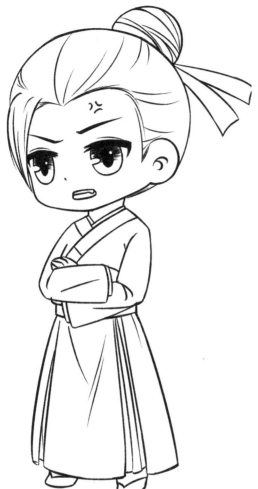

在畫側面的姿勢的時候，注意肩、手肘、胯和腳的兩點的連線是大致平行的。

TIP

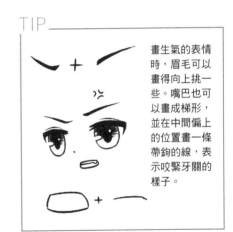

畫生氣的表情時，眉毛可以畫得向上挑一些。嘴巴也可以畫成梯形，並在中間偏上的位置畫一條帶鉤的線，表示咬緊牙關的樣子。

人物為常見的書生打扮，儒雅帥氣的面容，配上生氣的表情，加上雙手環抱胸前的姿勢，無論是表情還是氣勢表達都十分鮮明。

TIP

動作的繪製

1 先用直線和關節點畫出環抱手臂的姿勢，注意手肘的位置要和肩膀平行。

2 再按照輪廓畫出右手在上壓住左手的樣子。

3 將遮住的地方擦去，再畫出露出的手指部分就可以啦。

持扇的大家閨秀

明朝的女子婉約秀美，側身持扇的回眸一笑讓人不禁傾心，那麼就一起來畫一畫持扇的女子吧！

手持團扇的秀美女子，髮型很簡單，妝容恬淡，衣服上也沒有過多的配飾，整體給人清新秀麗的感覺。

左手持扇，右手抬起扶住扇面，左腿向前，右腿彎曲在後。

畫的時候要把側面的身體看成立方體，根據身體的弧度而產生扭轉的關系。

TIP

手勢的繪製

1 先用直線畫出彎曲的手臂和手的大致形態。

2 再按照輪廓畫出手臂，並將手指分成伸直和彎曲的兩組來畫。

3 最後細化手指，再畫出扇子就可以啦。

8.2 明朝Q版古風人物的服飾

明朝禁止穿胡服，恢復唐朝的衣冠制度，並且產生了新的變化。

8.2.1 披風的表現

披風是明代比較流行的一種服飾，與現代意義上的披風不同，明代的披風與宋代的褙子樣式相似，但是披風是有袖子、直領、兩邊開衩的。

披風的畫法

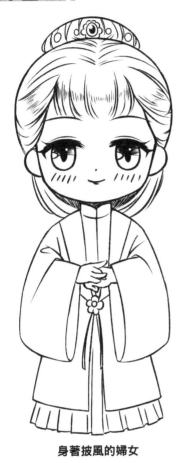

身著披風的婦女

披風兩襟用紐扣繫住，褙子則不用。

明朝的披風

披風的袖口寬大，褙子的窄小。

宋朝的褙子

在明朝時期就有了紐扣，可以畫一些細緻的小花等圖案在對襟領口的下面作為紐扣。

TIP

披風的繪製

1 首先畫出兩手交握於胸前的姿勢。

2 再畫出衣服的外輪廓和領口的對襟與紐扣。

3 在手臂彎折處畫出放射狀的褶皺，然後畫出袖口。

斗篷的畫法

明朝的人們也喜歡穿斗篷，並且有適合四季穿的不同材質的斗篷。穿上斗篷的女子顯得更加可愛了，一起來學學怎麼畫斗篷吧。

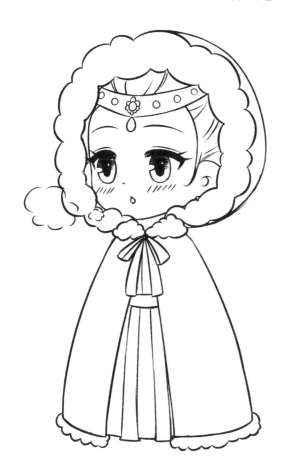

首先將人物披上斗篷的樣子看成是一個去掉尖角的圓錐體。

再依照圓錐的外形畫出斗篷的領口和開衩及弧形的下擺。

冬天穿的斗篷還會鑲上帽兜，帽緣和下擺處會加上軟軟的毛邊，畫的時候用大大小小相連的弧形就可以表現。

TIP

斗篷的繪製

1 先畫出頭部和圓錐狀的身體外形。

2 再畫出帽兜的外形和毛邊。

3 最後在中間開衩，畫出領口的結和裡面露出的衣服，及下擺的毛邊就可以了。

8.2.2 青布直身的表現

直身是明朝男子的重要服飾，和直裰、道袍一樣是普通百姓所穿的常服的一種。

身著直身頭帶樸頭的明朝男子

直身只在領口有鑲邊，且前襟和後背都有中線，兩側有擺，且擺在外。

從側面看，擺是折疊狀的，畫的時候畫出密集的豎條紋就可以表現出來了。

■ 服 飾 小 百 科 ■

你好！我是直身哦。

哦！幸會幸會，我是直裰，我們還真是像啊！

直身、直裰和道袍的領口、衣袖和下擺都十分相似，唯一的不同之處是直身左右有擺，且擺在外面，道袍的擺在裡面，而直裰左右兩側沒有擺，但有開衩。

_8.3 水流花落任匆忙

學習了如何繪畫Q版的明朝人的妝容和服飾後，讓我們跟著詳細的步驟一起來繪製一個妖嬈的明朝廠公吧！

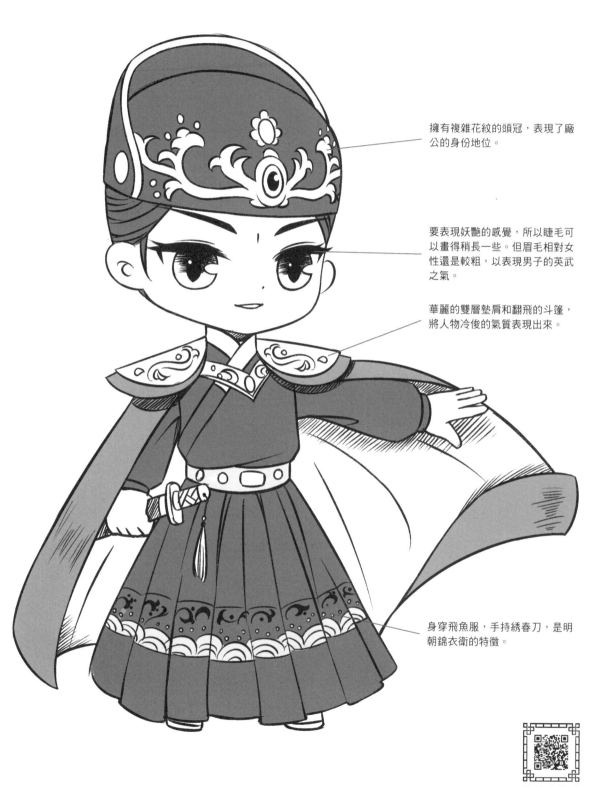

擁有複雜花紋的頭冠，表現了廠公的身份地位。

要表現妖艷的感覺，所以睫毛可以畫得稍長一些。但眉毛相對女性還是較粗，以表現男子的英武之氣。

華麗的雙層墊肩和翻飛的斗篷，將人物冷俊的氣質表現出來。

身穿飛魚服，手持繡春刀，是明朝錦衣衛的特徵。

掃碼看線稿

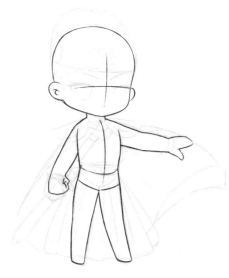

1 先用隨意的線條打出草稿，畫出身著飛魚服拿著繡春刀的廠公一手掀開斗篷的帥氣的動作，再畫出身體的輪廓線。

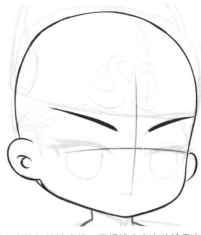

2 畫出臉部的輪廓線，再根據十字定位線畫出眉頭稍粗的眉毛。

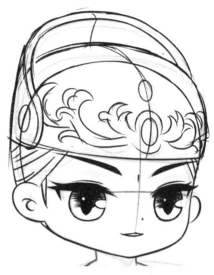

3 畫出鳳眼和長睫毛來表現妖嬈俊美，上眼皮的弧度稍平一些，以表現英氣。

4 畫出頭髮和比頭髮稍大一圈的官帽的草稿，可根據頭部的中位線對稱設計官帽上的花紋。

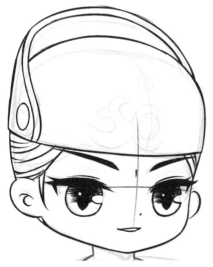

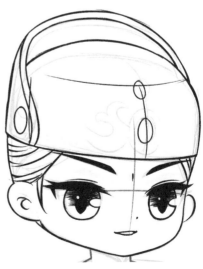

5 細化官帽的外輪廓，以及官帽下露出的頭髮。

6 在畫帽子上的花紋的時候，先將帽子對稱分割，找到中心點後畫出中間的裝飾物。

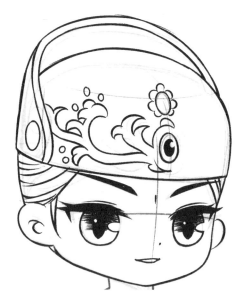

7 再畫出其中一邊的花紋，花紋設計以符合古代審美的樣式為主。

8 根據畫好的花紋，畫出另一邊的對稱花紋，注意半側面的位置可看到的花紋相對較少。

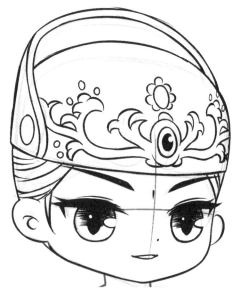

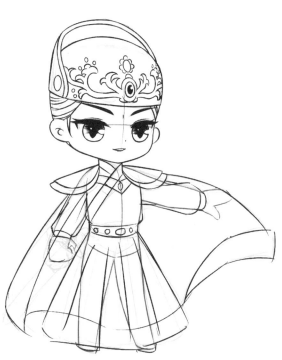

9 根據身體動作畫出簡單的服飾和斗篷的樣子，用手揮起的斗篷下擺由於力的作用會向上卷曲。

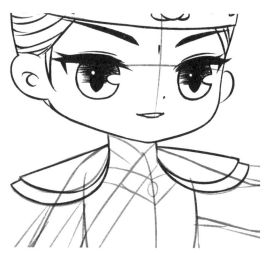

10 畫出雙層的墊肩，靠近頸部的地方會重疊。

11 同樣在墊肩上畫出花紋裝飾。

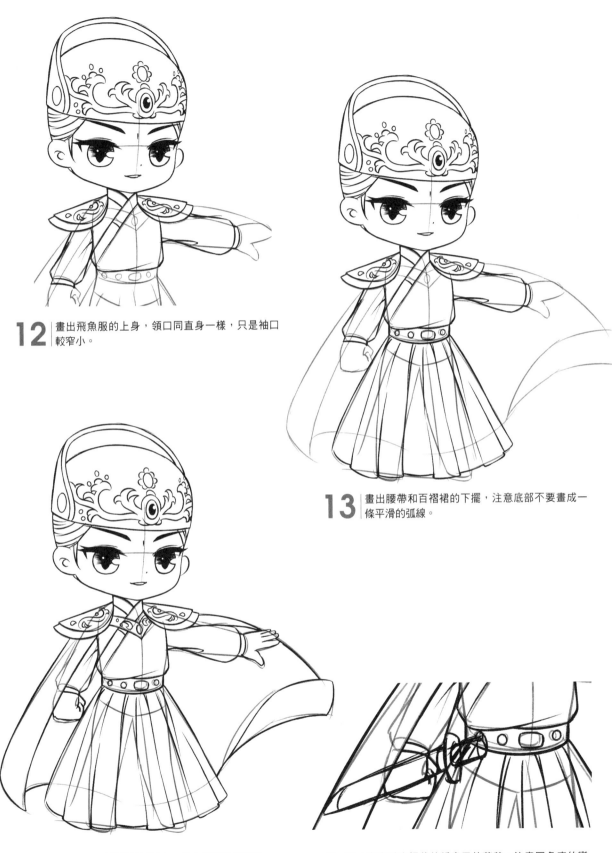

12 畫出飛魚服的上身，領口同直身一樣，只是袖口較窄小。

13 畫出腰帶和百褶裙的下擺，注意底部不要畫成一條平滑的弧線。

14 畫出手和斗篷的外形輪廓，擦去被遮擋的部分。

15 畫出手中握著的繡春刀的草稿，注意因角度的變化刀柄和刀身連接的透視變化。

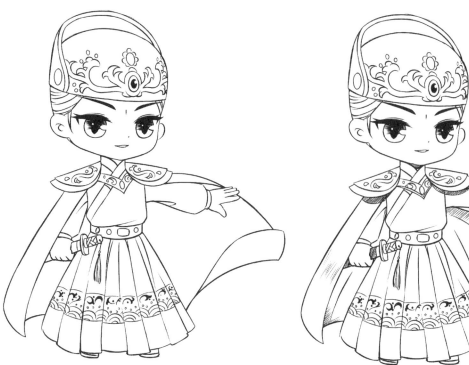

16 畫出簡單的刀柄和懸掛的流蘇，並在飛魚服的褲裙上畫出橫條狀的花紋。

17 擦除草稿，給人物的服裝添加細節及陰影。

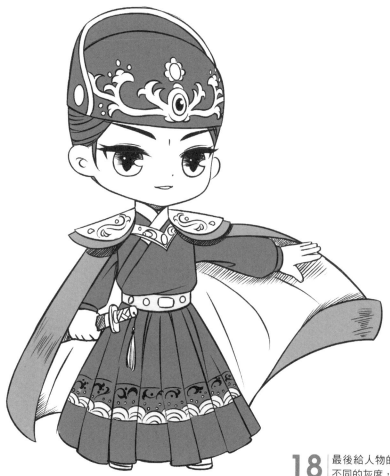

18 最後給人物的頭髮、官帽、服裝和斗篷分別添加不同的灰度，一張妖嬈的廠公就畫好了。

呀！清代的格格是不是都像這樣的啊！好可愛！！

這家伙又在自言自語了！

哼！我知道你想說啥，問我會不會畫是吧！這次你可看好了！

哦，是嗎，那來試試啊！

首先用簡單的六邊形來概括，接著在中間三處畫上圖案，兩邊畫出流蘇！

加上人物，再畫上腦後的髮髻就OK了！

哦，不錯嘛！對你刮目相看了！

第9章 美人千里兮獨沉吟——清朝

清朝，中國歷史上最後一個封建王朝，經歷了從「康乾盛世」的興盛到「鴉片戰爭」的衰敗。這樣一段歷史中人們的穿著打扮又會有什麼樣的變化呢？一起來學學吧！

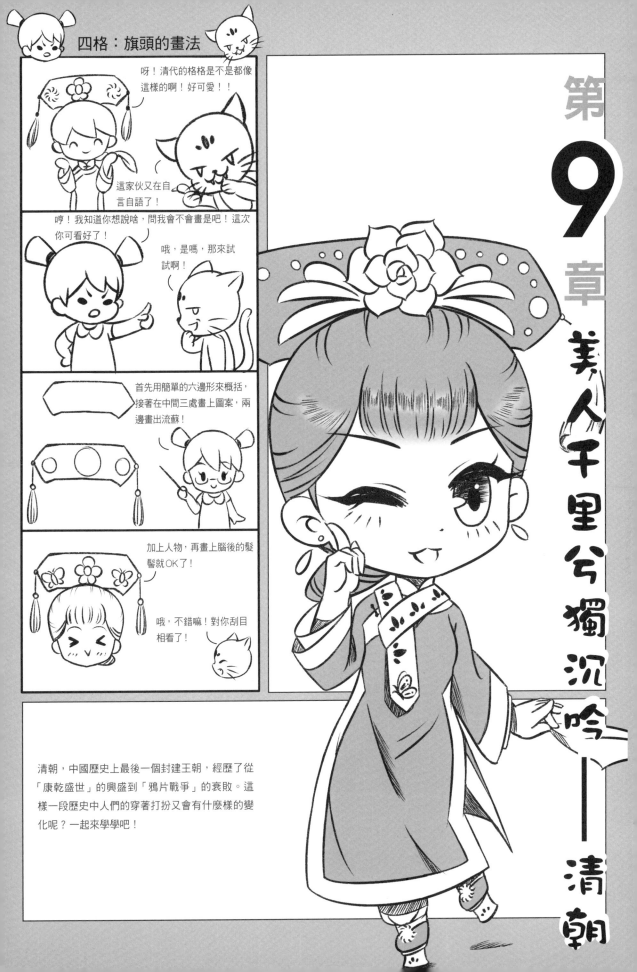

9.1 清朝Q版古風人物的畫法

9.1.1 內斂的人物五官

清代女子的臉部妝容趨向淡雅、簡約，但人們對於胭脂水粉的喜愛熱度仍舊不減。紅妝依然是當時女性的最愛，妝面多為薄施朱粉、清淡雅致。

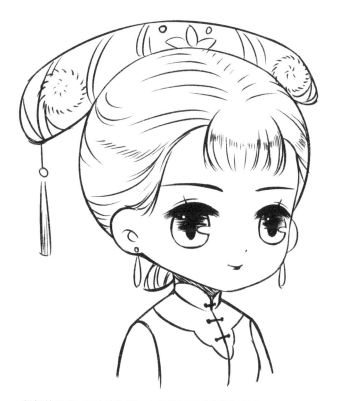

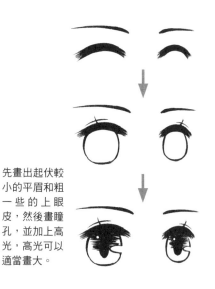

先畫出起伏較小的平眉和粗一些的上眼皮，然後畫瞳孔，並加上高光，高光可以適當畫大。

細細的平眉，加上杏仁眼，內斂的五官就畫出來啦！

TIP

在畫內斂的男性五官的時候，可以把眉毛畫得低平一些，上眼皮的轉折角度可以硬一些，眼角向下垂。

正面的五官

側面的五官

可愛的眨眼

9.1.2 瀏海的分法與樣式

清朝時，滿族婦女梳的髮式多為二把頭、架子頭、鈿子頭、大拉翅等，並在上面裝飾有金銀飾品、鮮花等，將碩大的花朵戴在頭上歷來是滿族的傳統風俗。

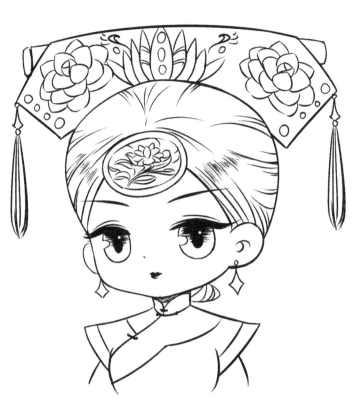

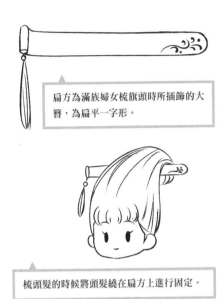

扇方為滿族婦女梳旗頭時所插飾的大簪，為扁平一字形。

梳頭髮的時候將頭髮繞在扇方上進行固定。

現代影視劇中都是用梳好的假髮來代替的。

大拉翅，一種用青絨、青緞做成的扇形頭冠，上面插上扇方，前面還會有金銀、鮮花等飾品。

二把頭，是用扇方作支撐纏繞固定在後腦偏上位置的髮型。

架子頭，由二把頭變化而來，因在髻中襯有架子取其形似，故稱「架子頭」。

9.1.3 清朝人物的姿態

請安的格格

在清宮劇中經常能看見各種宮女和格格請安的動作，這種特殊的問候動作十分端莊典雅，下面就來學一學怎樣畫出這個請安的動作吧！

身體側曲，雙手放在身體左側，腿部向右彎曲，呈半蹲狀。

旗袍的開衩口會隨著腿部動作產生變化，畫的時候注意不要畫成桶狀。

身體的重心落在左腳上，右腳向後撤一小步以保持平衡。

TIP

動作的繪製

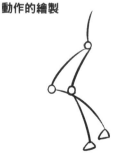

1 先用簡單的線條和關節球畫出大致的動作。

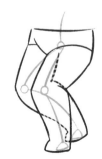

2 根據關節動作畫出腿部的輪廓，注意被遮擋的地方也要一並畫出。

3 最後確認無誤後再擦去被擋住的地方，這樣就不容易畫錯了。

道福的阿哥

過年過節時常常會看見著旗裝的Q版人物作著「拱手禮」並伴隨著祝福的詞彙。那麼這個「拱手禮」的動作應該怎樣畫呢？一起來學學吧！

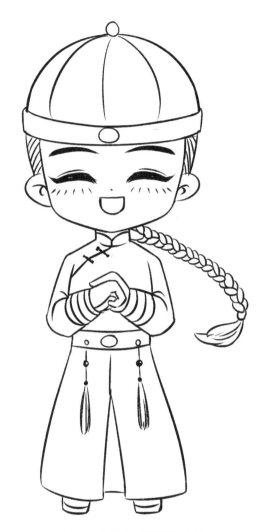

行祝福的拱手禮時，可以畫上開心的笑容，顯得更加自然。

簡單的行禮動作即為自然站立，雙手互握合抱於胸前。

■ 習 俗 小 百 科 ■

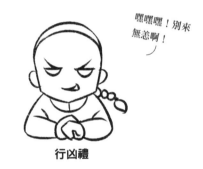

嘿嘿嘿！別來無恙啊！

行凶禮

拱手禮是中國的傳統禮儀，行禮的時候，左手包右拳為行相見祝福之禮，相反右手包左拳卻是行凶喪之禮。不要弄反了哦。

TIP

手勢的繪製

1 先用簡單的線條大概畫出手部的位置和形狀。

2 根據草稿畫出手臂和手，注意大拇指朝內，小指朝外。

3 最後添加手部細節，加上袖口的裝飾就行啦。

9.2 清朝Q版古風人物的服飾

清朝以滿族人的服飾為主導，女子穿旗袍，男子著長袍和馬掛。

9.2.1 旗裝的畫法

旗袍的畫法

旗袍是滿清時期女子常穿的服飾，身著旗袍的格格俏麗可愛，下面一起來學學怎樣畫出好看的旗袍吧！

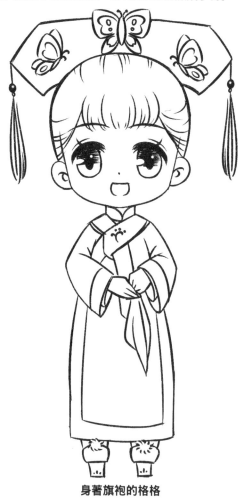

身著旗袍的格格

沿用明朝時期的立領，但將衣襟和衣扣從中間向右移，並且領口、袖口和兩側及下擺都有鑲邊。

在領口圍上一個白色的條狀盤領，畫的時候就用三角形和長方形等來概括就好啦！

■ 服 飾 小 百 科 ■

走得太快可是會摔跤的哦。

滿族的女式旗鞋稱為「寸子鞋」，亦稱「馬蹄底鞋」、「花盆底鞋」。
鞋子的底座上描繪有花紋，穿上去可使女子體態端莊，又能增加身高，
所以滿族女子很喜歡穿著。但是穿這種鞋時只能小步慢走。

雲肩的畫法

戴上精美的鳳冠，蓋上大紅的蓋頭，穿上喜慶的婚服，再披上華美的雲肩，一個女子一生最美的時光就是這一刻。

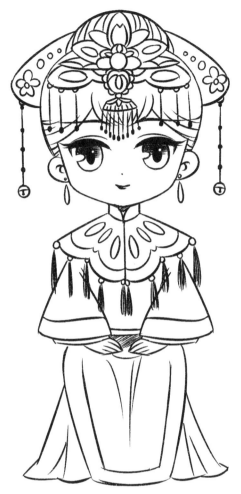

雲肩穿在身上的時候由於只能看到一面，所以只畫露在前面的扇形的部分即可。

■ 服 飾 小 百 科 ■

雲肩，也叫披肩，古代披在肩部的裝飾織物，多以彩錦綉製而成，曄如雨後雲霞映日，晴空散彩虹，其中還蘊含著「天人合一」的文化創意。雲肩最早見於壁畫上的神仙的服裝，到後來逐漸發展成為大眾的衣服。在明清時期雲肩非常流行，尤其是婚嫁時是不可或缺的衣飾。

TIP

雲肩的繪製

1 先在領口處畫出兩個對稱的三角形輪廓。

2 將底部的邊畫成對稱的弧形，並加上一些小結。

3 在小結上畫上流蘇，並畫上裝飾的花紋就完成啦。

長袍馬褂的畫法

女真族的人們大多都善於騎射，所以男子的著裝要便於活動，多為長袍加馬褂，立領直身，偏大襟，前後衣身有接縫，下擺有兩開衩或是四開衩。

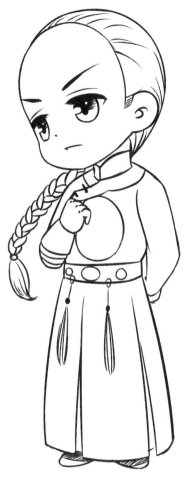

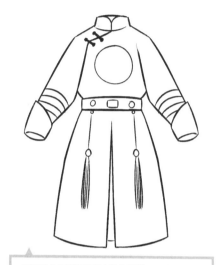

在腰帶的兩側還可以畫上掛飾，一般呈對稱的樣子。

四開衩的下擺在左右兩側和前後都有開衩，方便上下馬。畫出片狀的感覺就可以啦。

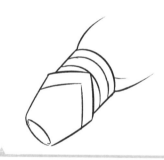

馬蹄袖的袖口是翻折下來的，畫的時候用五邊形表示。

TIP

馬褂的繪製

1 先畫出上身的輪廓和立領。

2 加上腰帶。

3 在領口加上扣子，胸前畫上圓形的圖案就完成啦。

9.2.2 旗裝與漢服的結合

近代的旗袍

近代女子沿襲清朝的傳統，也會穿旗袍，雖有些改變，但也保持著清代旗袍的基本樣式和保守的穿法。

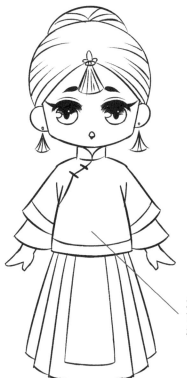

清代末期的旗袍

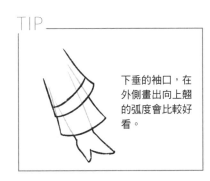

TIP

下垂的袖口，在外側畫出向上翹的弧度會比較好看。

沒有腰身的短襖，可直接畫成梯形的樣子。

下垂的袖口，在外側畫出向上翹的弧度會比較好看。

領口和袖口的花紋去掉，腰部收腰裁剪，就是民國時期的旗袍樣式。

TIP

收腰的樣式，畫的時候要將腰部與胸部和臀部的凹凸感用折線表現出來。

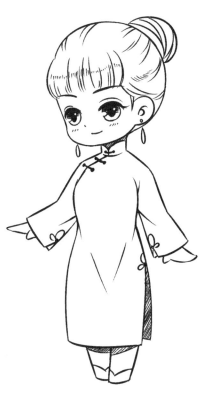

民國時期的旗袍

現當代的旗袍

現當代時期，人們的思想逐漸變得開放，旗袍也變得越來越能凸顯女性的體態美，並成為了中國的國服。

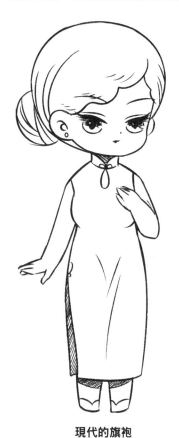

現代的旗袍

TIP

因為腿部和腹部會形成一個三角形的空隙，所以畫長裙時用「V」字形的線條表示身體的凹凸感，會顯得服裝更加貼合身體。

在民國時期的旗袍的基礎上，將領口變成了琵琶領，並去掉了寬大的袖子。

當代的旗袍結合了古代曲裾的下擺，創作出新的旗袍樣式。

TIP

裙子的下擺可以看作梯形來畫，一般後面要比前面的布料長一些。在畫的時候用放射狀的線條表示寬大的下擺。

當代的旗袍

花朵和珠寶裝飾的大拉翅,兩邊再加上飄飛的流蘇,華麗的髮飾就凸顯出了格格的身份。

單眼眨的表情俏皮可愛。

搭配繡有花紋的圍領,讓小格格看起來更加漂亮可愛。

即使穿著花盆底鞋也能做出活潑的動作,更加凸顯了小格格頑皮的性格特徵。

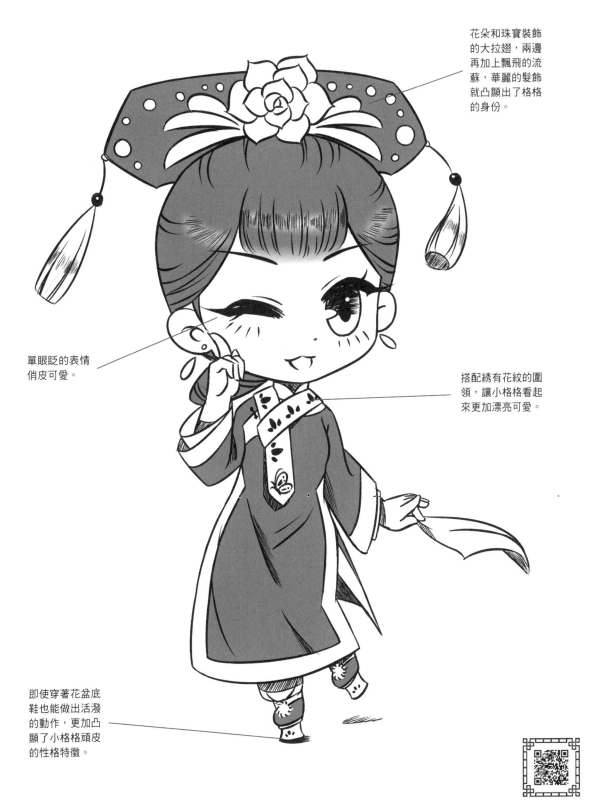

掃碼看線稿

1 先畫出大概的草稿，要突顯格格的頑皮，所以畫了一個身體扭轉較大的動作，並畫出身體的輪廓線。

2 根據輪廓線畫出臉部的線條，根據十字線畫出耳朵和細長的眉毛。

3 畫出一隻眼閉起，一隻眼睜開的樣子，閉起的眼睛位置大概在十字線上。

4 用簡單的線條畫出格格的髮型和大拉翅及上面大概的裝飾。

5 根據草稿畫出髮型及扎起來的頭髮的走向。

6 再畫上華麗的大拉翅和裝飾的花朵，可畫得大一些，流蘇也要畫得飄動一些才能表現動感。

7 在身體輪廓上畫出大致的旗袍草稿，注意腿部旗袍上的褶皺表現。

8 根據草圖畫出帶有花紋的圍領，注意領子的花紋位置要合理。

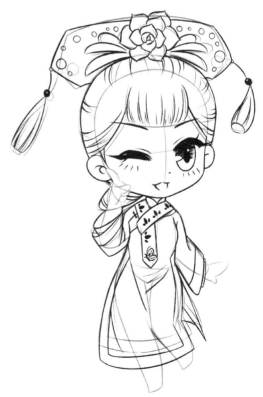

9 畫出衣襟和盤扣，注意抬起的手臂的袖口的重疊和遮擋的表現。

10 接著畫出旗袍的下擺，畫的時候要表現出腿部的動作對衣服造成的褶皺和開衩的飄動。

11 畫出手部的動作，注意抬起的手拇指朝內，不要畫錯了哦。

12 畫出褲子和鞋子，鞋子前端可以用小毛球作裝飾，很可愛。

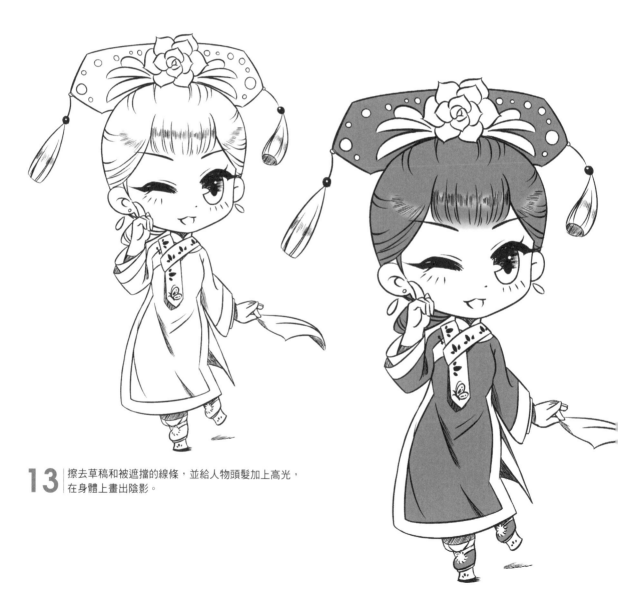

13 擦去草稿和被遮擋的線條，並給人物頭髮加上高光，在身體上畫出陰影。

14 最後給人物的頭飾、頭髮、旗袍和鞋子上色，一個頑皮的清朝小格格就畫好了。

四格：帥氣的馬尾

貓咪老師，快看我的傑作！帥不帥！

哈哈哈！我太天才了，沒辦法！

嗯，畫得不錯呢！只是......

只是頭髮畫得飄逸一些會更帥氣哦！額前的瀏海也可以畫得立體一些。

再加上飄動的馬尾，馬尾的下端畫得蓬鬆一些比較好哦！

哦！真的，真的，更帥氣了！

第10章

變變變！Q版古風的演繹與變化

隨著時代的變遷，各朝各代的服裝也在發生著變化，時至今日，古裝在今天也有著不一樣的特色，本章就讓我們學習畫一個具有現代風格的Q版古風角色吧！

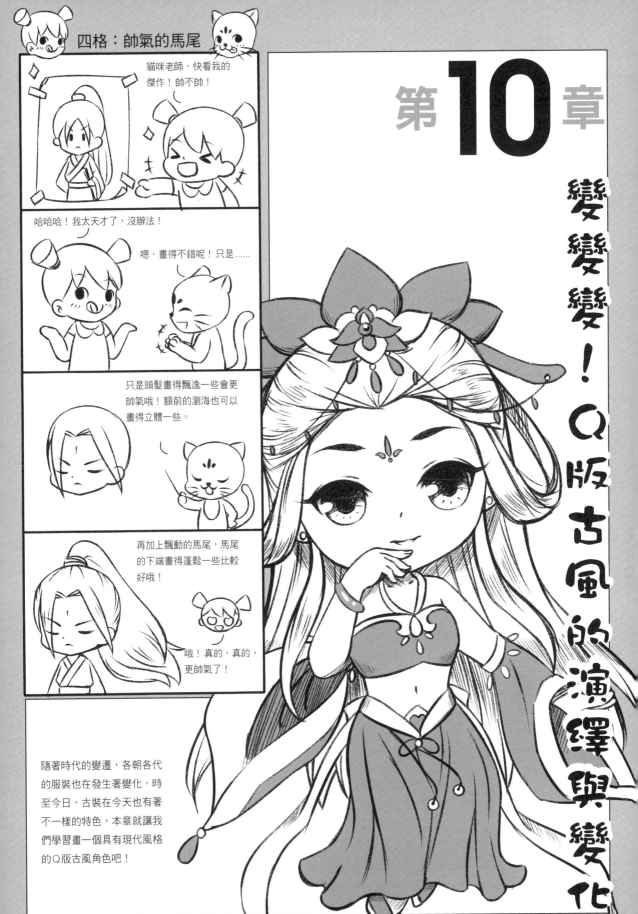

10.1 在傳統古韻的基礎上改良

古代服飾的基本款式，結合現代元素，讓傳統展現出新的活力。

10.1.1 古代和現代風格的區別

古人內斂含蓄，給人以溫文爾雅的感覺，而現代人思想奔放開明，充滿時代的朝氣。在畫的時候可以從人物的風格、髮型和服飾上加以區別。

古風人物

身著半臂襦裙，梳著垂鬟分肖髻的古代美女，眼神有著朦朧的美感，衣著整齊保守。

現代古風人物

而現代的古裝美女，髮型創新多樣，大膽地加入誇張的裝飾元素，服裝也比較偏性感嫵媚。

TIP

在繪畫裝飾品時，現代古風角色中可以用一些時尚的現代元素，比如羽毛等。

古代美女的動作溫婉含蓄，動作幅度不會太大，穿上寬鬆的衣服後基本看不到身體曲線。

而現代古風美女選用大膽性感的姿勢，又穿上露臍和露腿的服裝，更多地展現了身體曲線美。

10.1.2 髮型的結合

在繪製髮型的時候，可以將古代的髮型和現代的髮型進行結合，不但具有現代風格的美感，也不失古典的氣質，更能突顯出人物的性格。

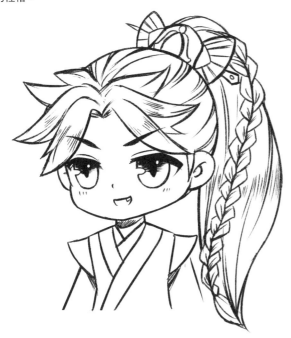

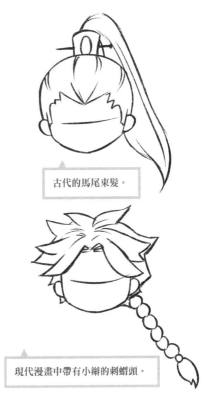

古代的馬尾束髮。

將刺蝟頭樣式的瀏海和小辮子的馬尾髮結合，再加上造型獨特的髮冠，別具一格的現代古風小公子就畫出來了。

現代漫畫中帶有小辮的刺蝟頭。

TIP

簡單的小辮子的繪製

1 先畫一條長長的弧線。

2 沿著弧線兩邊畫出交錯的折線。

3 畫上辮梢，加上髮絲修飾，自然的髮辮就畫好了。

將丱髮兩邊加上蓬鬆的馬尾，就繪製出一個俏皮可愛的小女孩了。

將雙丫髻下端加上兩束垂髮，瀏海用可愛的釵子固定，就繪製出一個文靜溫柔的小女孩了。

10.1.3 服飾的結合

傳統的服飾添加上時尚現代的元素，可以從領口、腰身、袖口和裙子等地方進行改變。

身著方領短襦裙的小女孩，怎樣為她增加現代元素呢？

身著現代和古代風格結合服飾的小女孩，短裙和花邊是最為突出的現代風格。

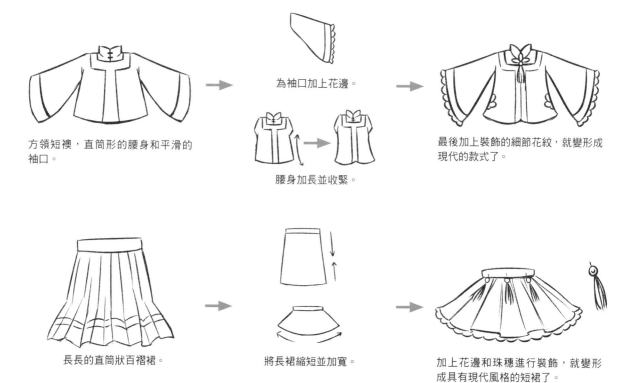

方領短襦，直筒形的腰身和平滑的袖口。

為袖口加上花邊。

腰身加長並收緊。

最後加上裝飾的細節花紋，就變形成現代的款式了。

長長的直筒狀百褶裙。

將長裙縮短並加寬。

加上花邊和珠穗進行裝飾，就變形成具有現代風格的短裙了。

10.2 依照史實進行的演繹

10.2.1 仙俠類古風演繹

冰霜冷艷的女俠

仙俠類古風人物常出現在影視作品裡。女俠們冰霜冷艷，有種不食人間煙火的感覺。下面來畫一下俠骨柔情的Q版俠女吧！

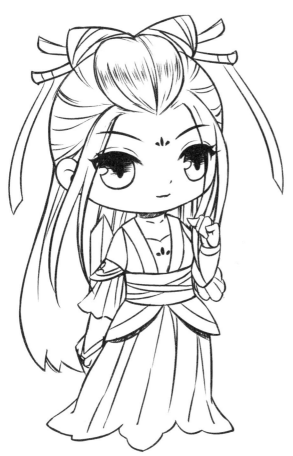

在女俠的髮簪上加上飄帶，反手握著劍直視前方，腰上也可以加上護甲之類的裝飾，這樣就很有俠女的氣質了。

在眉間畫上簡單的花鈿，能為角色增添一抹冷艷的美感。

手臂上的裝飾也顯得華麗而富有層次感。

使用的劍也可以畫得小巧秀麗一些。

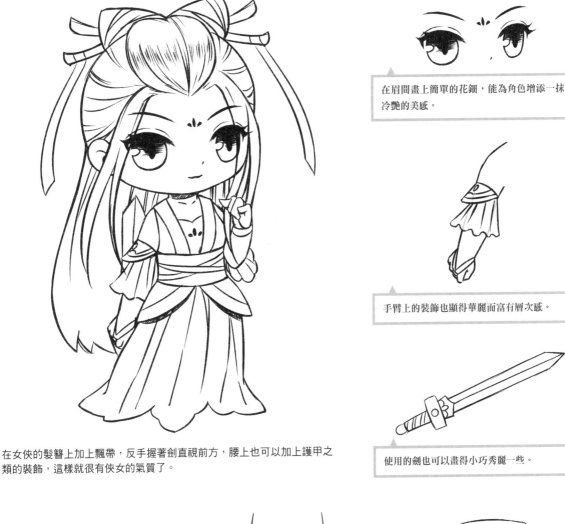

直筒的長裙也可以作一些改變。

將平邊的裙底改成花瓣的形狀。

再添加一些細節，就能讓裙子有花瓣的感覺啦！

浩 氣 凜 然 的 大 俠

武功高強、正義凜然的大俠是各類小說中的主角。如何畫出一個帥氣的大俠呢？一起來試著畫一畫吧！

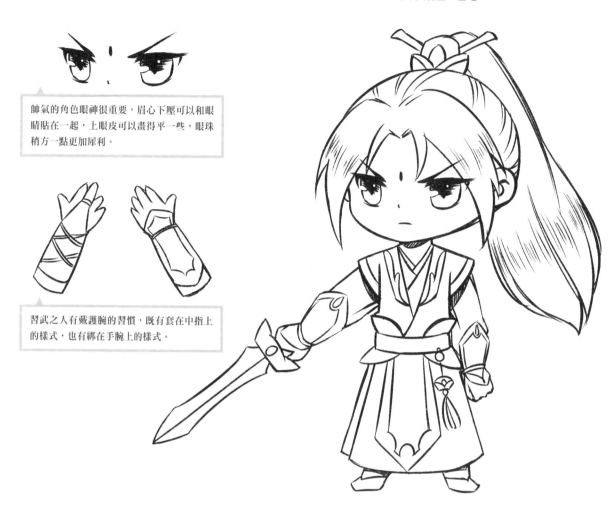

帥氣的角色眼神很重要，眉心下壓可以和眼睛貼在一起，上眼皮可以畫得平一些，眼珠稍方一點更加犀利。

習武之人有戴護腕的習慣，既有套在中指上的樣式，也有綁在手腕上的樣式。

肩部畫得寬厚且平直一些，腰部加上護甲和玉佩小掛飾，再畫出帥氣的揮劍動作。

TIP

馬尾的繪製

1 先畫出頭部輪廓，再畫出髮際線的位置和頭髮的厚度，以及臉部的十字定位線。

2 沿著十字定位線找到位於後腦勺的集中點，並在集中點的位置畫上髮冠。

3 再畫出類似水滴形的馬尾，畫出髮尾的分支，注意馬尾也是有一定體積感的。

10.2.2 奇幻類古風演繹

俏麗動人的貓妖

奇幻類古風角色大多出現在小說和遊戲裡，他們不但身著華麗的服飾，還具有普通人沒有的能力。下面就讓我們來畫一隻伶俐可愛的Q版貓妖女子吧。

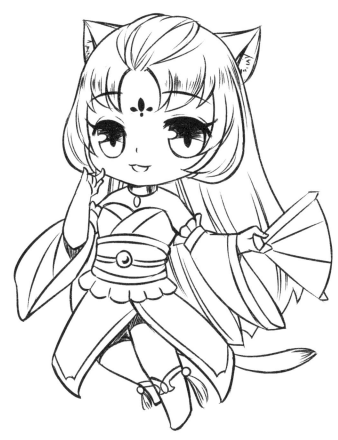

露肩和露腿的款式可以更好地突顯妖的性感嫵媚，手上的扇子能夠增加人物的氣質特色，漂浮的姿勢展現了奇幻類角色具有法力的感覺。

耳朵的樣式前一種比較可愛，而後一種更能表現妖艷的感覺。

半袖的款式既保留了古裝的特色，又具有現代感。

因為露出了腿部，所以可以採用長筒靴來增加美感，靴子上也可加上一些小裝飾。

TIP

服飾的繪製

1 先畫出人物的身體輪廓。

2 找到腰部的位置，畫出比腰寬一些的腰封，再畫出「y」字形的衣襟。

3 在腰封上加上包邊和裝飾，下面再增加一圈花邊細節就完成啦。

豪邁狂野的浪人

一個有著高強的武藝還不受世俗約束的浪子，亦正亦邪的角色也十分受人喜愛，下面讓我們來畫一下這個桀驁不馴的浪人吧！

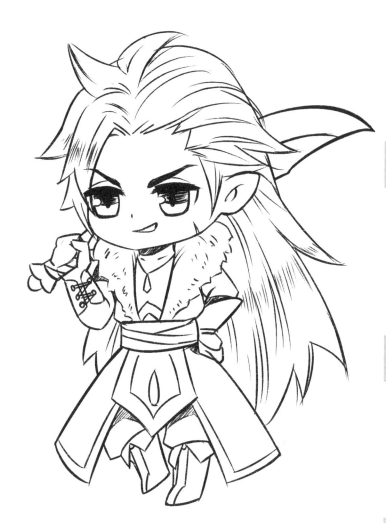

浪人的眼神有著玩世不恭的挑釁，臉上的疤痕是闖蕩江湖時留下的。

寬大的毛領和敞開的胸口能夠突顯浪人不守舊俗、逍遙自在的感覺。

畫的時候選用大刀作為武器，比起秀氣的劍更有霸氣的感覺。

畫出披散並翹翹的長髮，顯出浪人的不守舊俗。無袖的毛領外套再加上護甲，顯得人物更加精神。

TIP

腿部的繪製

1 先畫出人物的腿部，再畫出塞進靴子而鼓出的褲腿。

2 畫出像襯衣翻領一樣的翻邊。

3 最後在靴子上添加一些花紋就完成啦。

10.2.3 東西方風格古風演繹

旗袍與洋裝的結合

東西方文化的碰撞也能結合出可愛又富有古典氣息的漢服洋裝。下面就來畫一個身著傳統旗袍與洋裝結合服裝的可愛的Q版小蘿莉吧。

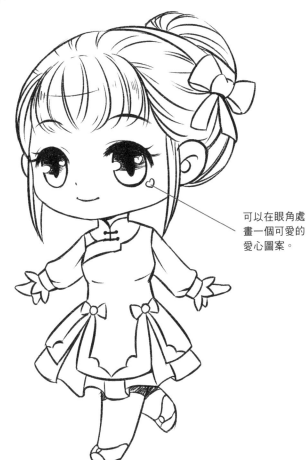

可以在眼角處畫一個可愛的愛心圖案。

髮飾和裙子上的花紋用現代風格的蝴蝶結作裝飾。

裡面的服裝為帶有蕾絲花邊的長袖襯衣。

畫出簡單的盤髮，加上帶有旗袍感覺的洋裝，一個文靜大方的古風洛麗塔就畫好啦！

清代傳統的旗袍，保留領口的花紋，進行收腰。

結合現代旗袍的無袖收腰設計，將長度改短，且下擺的裁剪分成四片。

分衩口在兩條側腰線的位置。

再加上洋服的裙撐，一款旗袍和洋服結合的裙子就誕生啦。

155

襦 裙 與 洋 裝 的 結 合

用漢服的常見款式——齊胸襦裙與洋裝進行結合，又會產生怎樣的效果呢？一起來畫一畫看吧！

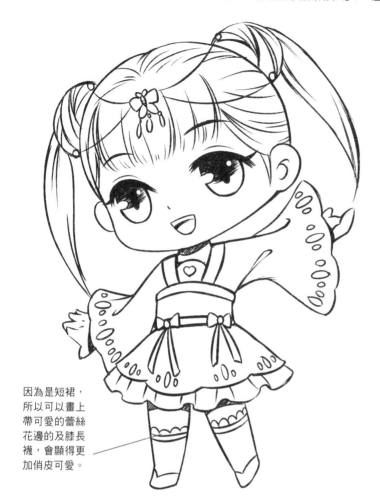

頭上的蝴蝶形小裝飾具有濃郁的古典特色。

因為是短裙，所以可以畫上帶可愛的蕾絲花邊的及膝長襪，會顯得更加俏皮可愛。

在衣袖和裙邊加上蕾絲一樣的鏤空花紋，可以將西方特色和漢服很好地結合在一起。

在卯髮中加上現代感覺的雙馬尾，寬大的袖擺結合高腰的短裙，活潑可愛的Q版少女形象就畫出來了。

齊胸襦裙的基本樣式，袖口上下等寬，裙擺長且直。

將袖口加寬，並用波浪線畫出袖邊的弧度。

將裙子的長度縮短，底邊也畫出波浪的弧度。

10.3 談笑魅紅塵

學習了如何繪製具有現代風格的Q版古風人物的髮型和
服飾,現在讓我們跟著詳細的步驟繪製一個奇幻風格的
Q版花妖的案例吧!

在垂掛髻的盤髮上
加上花瓣造型的裝
飾,並加上造型別
緻的髮釵,從髮型
上就能突顯人物的
氣質。

胸部採用現代風格
的吊帶裹胸,再裝
飾上具有古典氣息
的花紋。

半袖的上半部分和袖
口都用水滴狀的珠寶
作裝飾。

裙子為低腰的襦裙,身
後用長長的飄帶繫上,
顯得飄逸而輕盈。

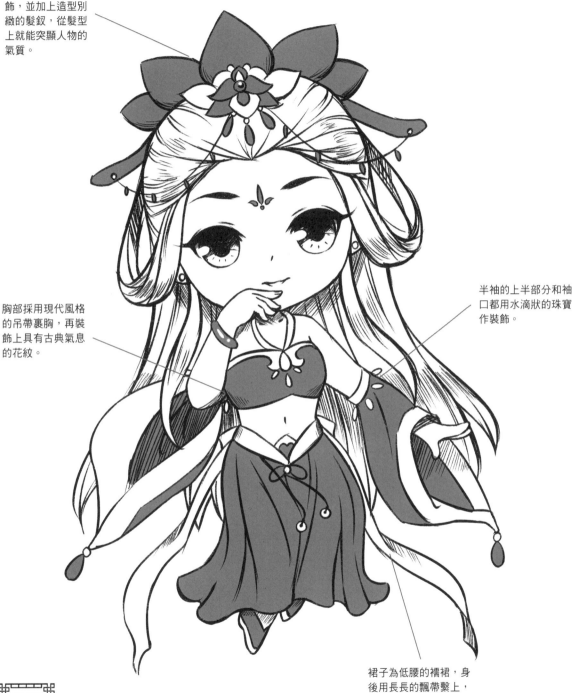

掃碼看線稿

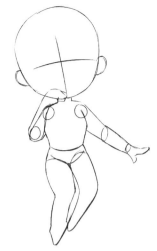

1 | 畫出懸浮在空中的動作和身體的大致輪廓。

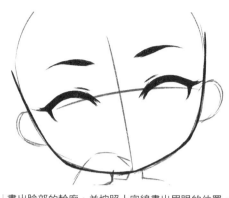

2 | 畫出臉部的輪廓，並按照十字線畫出眉眼的位置。

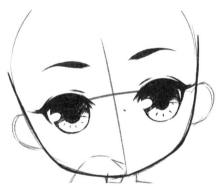

3 | 細緻地描繪出晶瑩透亮的眼睛。

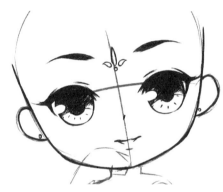

4 | 加上花鈿和耳、鼻、口五官。

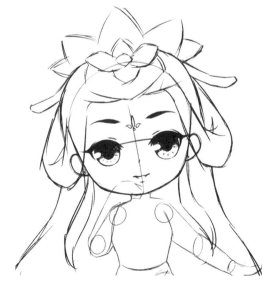

5 | 再用幾何形狀大致定出髮型和髮飾的輪廓造型。

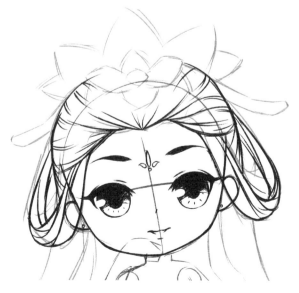

6 | 按照頭髮的走向細緻描繪出髮型，注意垂髮的轉折。

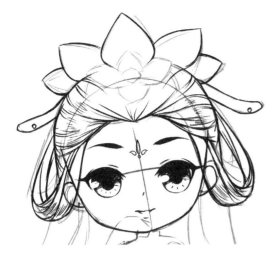

7 | 添加髮絲的光澤感，畫出頭花和髮簪的外形。

8 | 將髮釵的造型和髮飾細節畫出來。

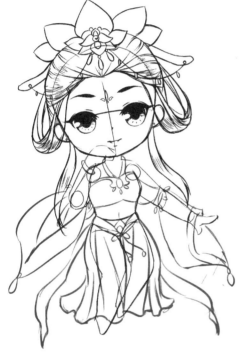

9 | 按照身體輪廓畫上服飾的草稿，盡量畫得飄逸一些，注意遮擋關系。

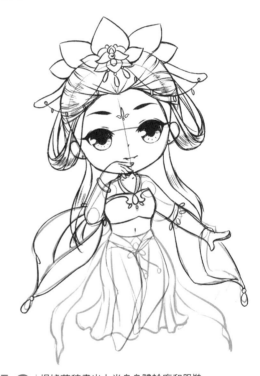

10 | 根據草稿畫出上半身身體輪廓和服裝。

11 | 畫出裙子，注意裙擺褶皺的走向要根據腿的姿勢來畫。

12 畫出裙子的飄帶和鞋子。

13 畫出披下的髮絲以及上面的光澤。

14 將被遮擋的部分擦去，修飾細節，注意線條交匯的地方可以畫得粗一些。

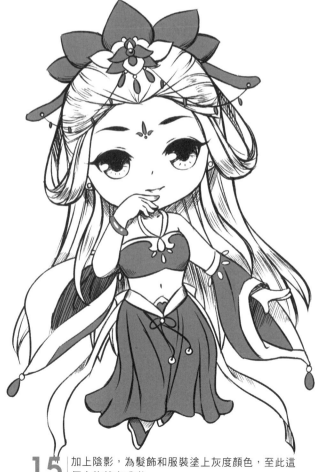

15 加上陰影，為髮飾和服裝塗上灰度顏色，至此這個人物就完成啦。

四格：正確的顏色

前面畫了那麼多案例，接下來就拜託你幫我上色吧！

嗯，交給我吧！

喂！你上的都是些什麼顏色啊！這是玄端啊！這麼粉嫩是要鬧哪樣！

明明這樣更可愛的說！

啊！算了！我自己來上色吧！把筆給我！

不，不要啊！

嘻嘻！

玄端是祭祀時穿的禮服，這樣的顏色才符合嘛。
◆想知道其他的服裝配色技巧就接著看吧！

第**11**章

來點顏色！Q版古風人物上色技巧

前面的章節中，我們分別學習了不同朝代的Q版古風人物的畫法，最後這個章節，就讓我們一起來學習Q版人物上色的小技巧吧！

11.1 古風人物配色秘笈大公開

學習上色，從了解膚色、髮色以及不同朝代的流行配色開始吧。

11.1.1 看氣質前先看臉

人物的膚色又叫肉色，而Q版古風人物的膚色則更傾向於暖色調，其中男性和女性的膚色又略有區別。

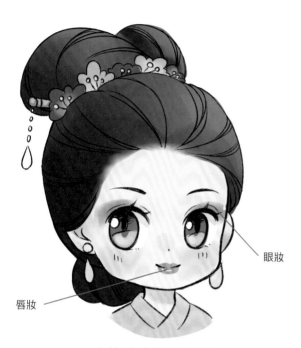

除了最基本的膚色之外，還要畫出皮膚的陰影和臉上的紅暈。注意顏色之間的區別不要太大。

眼妝

唇妝

眼睛的配色為藍色系，這裡分別用墨藍色與天藍色來繪製。

嘴唇可以選用紅色來繪製。

女性Q版古風人物的膚色

女性Q版人物的膚色相對白皙，臉頰上可用橙紅色畫出紅暈，表現胭脂的色調，眼窩處多用紅色畫出眼影。

陰影

男性Q版古風人物的膚色

男性的基本膚色偏黃，而陰影的部分可以畫得深一些。臉上的紅暈則淺淺的。

眼睛的配色為褐色系，這裡用深褐色與淺褐色來繪製。

嘴唇可以選用與膚色相同的顏色。

相對女性而言，男性Q版古風人物膚色偏黃一些，這樣更能表現出男子氣概。而臉蛋上再掃上一些淡淡的橙色，可以讓Q版角色顯得更可愛。

11.1.2 髮色遵照傳統來

頭髮是古風人物重要的組成部分，每個朝代的髮型都不盡相同。而無論髮型如何變化，在髮色的選擇上，還是要遵循傳統的色調來繪製。

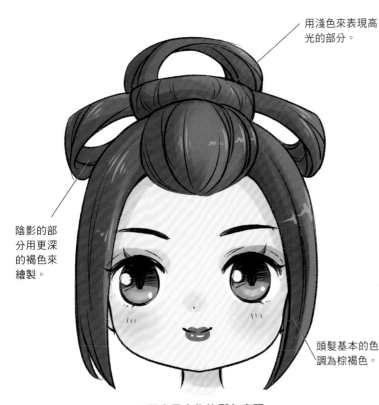

用淺色來表現高光的部分。

陰影的部分用更深的褐色來繪製。

頭髮基本的色調為棕褐色。

Q版古風人物的髮色表現

■　配　色　小　百　科　■

頭髮除了基本色調之外，還有陰影部分的深色和受光部分的高光色。在繪製時，注意光源的統一。

頭髮的光源
不對啦～

在繪製Q版古風人物的頭髮時，通常會選擇較深的顏色來上色，如棕色、灰色、藍黑色或黑色。

TIP

髮色的繪製

1 首先用棕灰色整體畫出頭髮的底色。

2 用深一點的顏色畫出頭髮的陰影部分。

3 再用淺棕色畫出頭髮的高光部分。

11.1.3 各朝代服飾的流行配色

在繪製Q版古風的服飾時，首先要確定角色所處的朝代，因為在古代服裝的色調也是根據各朝代的流行配色而變化的。下面我們就分別以不同朝代為例，來看一下不同朝代服飾的流行配色以及效果吧！

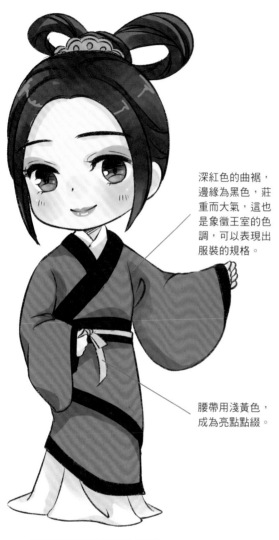

深紅色的曲裾，邊緣為黑色，莊重而大氣，這也是象徵王室的色調，可以表現出服裝的規格。

腰帶用淺黃色，成為亮點點綴。

秦朝服飾的流行配色表現

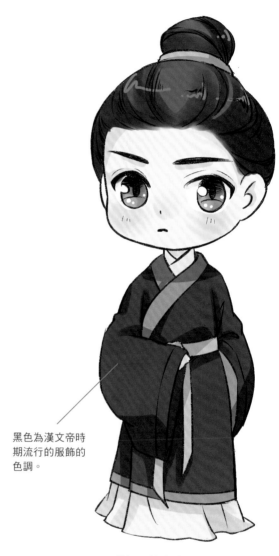

黑色為漢文帝時期流行的服飾的色調。

漢朝服飾的流行配色表現

■ 配 色 小 百 科 ■

秦朝崇尚黑色，因此規定衣色以黑色最為尊貴，通常為皇帝所穿戴，其他服飾色調也有明確規定，基本受五行思想的支配，如紅色、白色、土黃色、褐色等。

紅色

黑色

土黃色

米白色

■ 配 色 小 百 科 ■

漢朝各階層服飾配色也很有講究，達官貴人自上而下分別為赤黃色、深紅色、綠色、紫色、青色、黑色和黃色。另外，不同季節、不同年號的流行色調又有所差別。普通百姓則只能用復色（用任何兩個間色或三個原色相混和產生的顏色）。

黑色

灰色

灰黃色

魏晉時期服飾以寬袖大袍為尚，男子衣著顏色多喜用白，喜慶婚禮也穿白，白衫不僅用作常服，也可權當禮服。除白色外還可搭配其他淡雅的色調。

| 白色 | 淺灰色 | 淡藍色 | 淡黃色 |

全身服飾均用淡色調，顯得格外飄逸。

魏晉服飾的流行配色表現

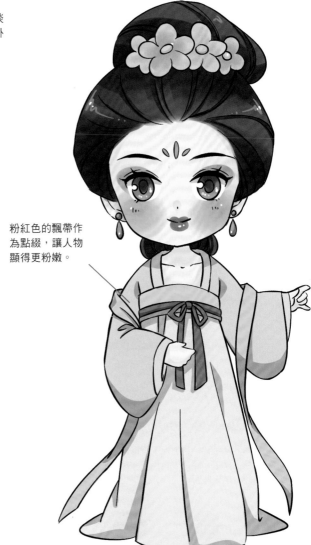

粉紅色的飄帶作為點綴，讓人物顯得更粉嫩。

唐朝服飾的流行配色表現

唐朝服裝發展到了一個全盛時期，無論是款式還是色彩，都呈現出前所未有的嶄新局面。其中以熱情的紅色和明亮的黃色最為尊貴，通常為皇室所用。百姓的服裝則選擇較淺的色調來搭配。

| 紫紅色 | 淡綠色 | 灰藍色 | 綠色 |

| 藍綠色 | 朱紅色 | 黃色 | 粉紅色 |

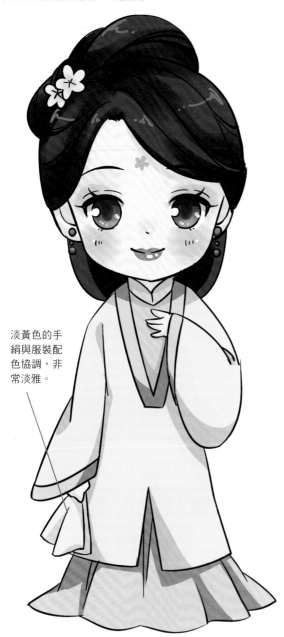

淡黃色的手
絹與服裝配
色協調，非
常淡雅。

宋朝服飾的流行配色表現

配色小百科

宋代的服飾色彩強調本色，以淡雅為尚，服飾顏色主要有黃色、青色、紅色、紫色、藍色、綠色、褐色。色彩不像之前朝代那樣鮮艷，顏色搭配得十分協調。總體而言，「質樸素雅」體現出宋代服飾的色彩特徵。

粉紅色　　粉綠色　　淡藍色　　淡黃色

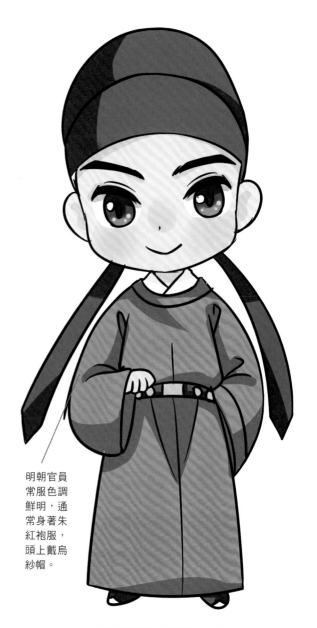

明朝官員
常服色調
鮮明，通
常身著朱
紅袍服，
頭上戴烏
紗帽。

明朝服飾的流行配色表現

配色小百科

明朝服飾色彩非常考究，自上而下按照等級有不同的色彩，如紅色、黃色、黑色、藍色、綠色等。普通百姓的服飾色彩則為復合色調，以此區別。

深灰色　　朱紅色　　褐色　　土黃色

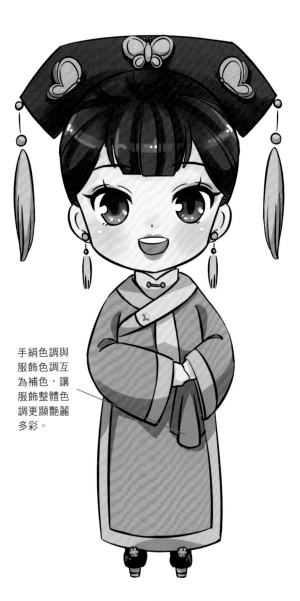

手絹色調與
服飾色調互
為補色，讓
服飾整體色
調更顯艷麗
多彩。

清朝服飾的流行配色表現

■　配　色　小　百　科　■

清代服裝在色彩上越來越精細、艷麗，形成了全新的風格，
既有強烈的民族特徵，又具有鮮明的時代特徵。在色調上，
人們追求象徵吉祥的紅色、黃色、綠色等飽和度較高、對比
強烈的色彩，同時也保留了清新淡雅的色彩風格。

粉紅色　　　大紅色　　　黃色　　　肉色

淡藍色　　　青綠色

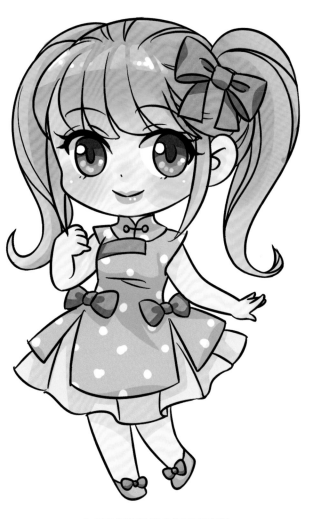

古風演繹服飾的流行配色表現

■　配　色　小　百　科　■

古風與現代風格結合之後，配色也變得更加豐富與多樣化。
選用色彩沒有限制，會根據人物造型、性格特徵等因素而變
化。

粉紅色　　　粉綠色　　　淺黃色　　　淡紫色

——11.2 粉墨登場

學習了Q版古風人物的上色小技巧之後，現在我們來繪製一個結合了京劇元素的Q版古風人物吧。

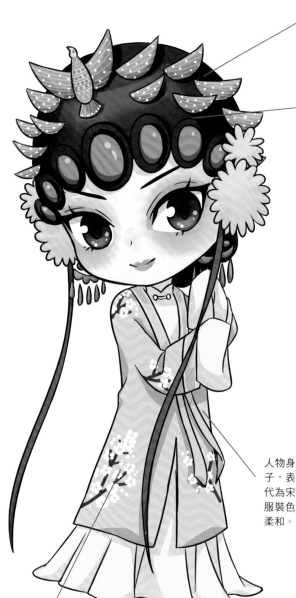

頭飾非常華麗，裝飾有鳥羽、花朵等配飾。

額前有抹額，用深灰色繪製底色，再用紅色點綴出上面飾品的顏色。

掃碼看線稿

京劇元素的Q版古風男性，冠帽比傳統帽子更華麗一些。

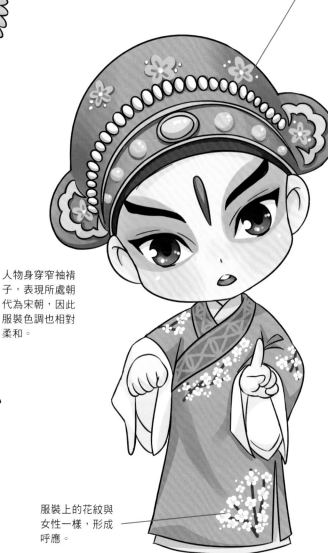

人物身穿窄袖褙子，表現所處朝代為宋朝，因此服裝色調也相對柔和。

衣服上畫一些白梅花作為裝飾。

掃碼看線稿

服裝上的花紋與女性一樣，形成呼應。

1 首先畫出京劇元素Q版女性人物的全身結構圖。人物雙腿呈Ｘ形直立，雙手抬起，放於胸前。

2 根據結構線從臉部開始細化，先勾勒出人物半側面的臉部輪廓線。

3 根據十字線的位置，畫出上揚的眉毛。這是京劇中獨特的畫眉方式。

4 在眉毛下方畫出眼眶，眼角上揚且線條較粗。

5 在眼眶內用圓圈畫出瞳孔。

6 畫出高光和瞳仁的形狀，並用弧線和圓點畫出嘴巴和鼻子。

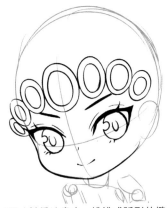

7 對稱地畫出一排排成弧形的橢圓形，表示抹額。

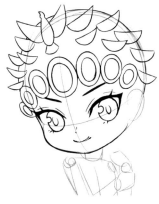

8 畫出頭頂的鳥形配飾，再用許多半圓表示鳥的尾巴。

9 在耳朵的位置分別畫出一大一小兩朵小花。

10 接著從衣領開始繪製人物的服裝。

11 畫出肩膀和衣領之後，再畫出衣袖，衣袖較長，將手部遮住。

12 畫出褙子的下擺，並將裡面的裙裝也繪製出來，再添加長飄帶作為頭飾。

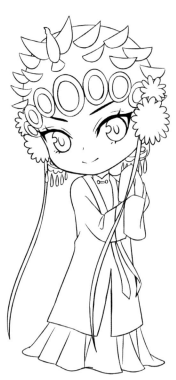

13 接下來擦除結構圖的線條，只留下線稿。

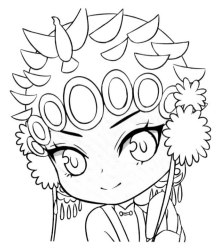

14 從臉部開始上色，膚色較普通角色淺一些，以表現京劇的妝容。

15 以眼部為重點，畫出瞳孔的顏色，並用大大的桃紅色眼影與臉頰的紅潤相溶，逐漸減淡。

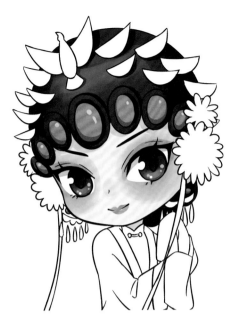

17 分別用黃色和藍色繪製出頭飾上鳥與花朵的顏色，耳環也用藍色繪製，並畫出細節。

16 用深灰色畫出髮色，再用紅色畫出抹額的顏色。

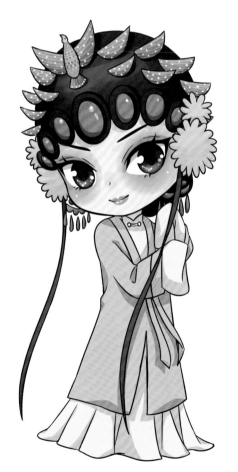

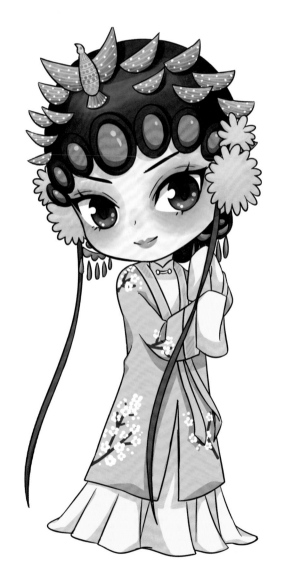

18 用粉色、黃色與綠色三種淡淡的色調繪製出服裝的顏色，再用紫色畫出兩根飄帶的顏色。

19 在裙子上用褐色、白色和黃色畫出白梅花，完成京劇元素的Q版古風女性角色的繪製。

11.3 一起來畫古風小條漫吧

11.3.1 把人物裝進框框

構圖在漫畫中是非常重要的環節，Q版古風小四格也不例外。對漫畫構圖相當於攝影中的取景，現在就讓我們來看看常見的構圖小技巧吧！

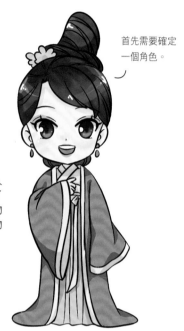

首先需要確定一個角色。

要繪製Q版古風人物的小四格，除了繪製出可愛的人物之外，還要將人物裝進框中。

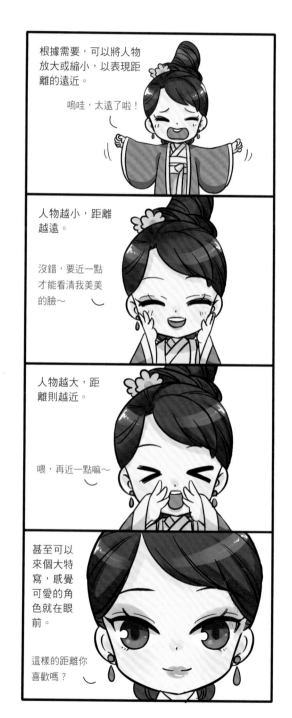

根據需要，可以將人物放大或縮小，以表現距離的遠近。

嗚哇，太遠了啦！

人物越小，距離越遠。

沒錯，要近一點才能看清我美美的臉～

人物越大，距離則越近。

喂，再近一點嘛～

甚至可以來個大特寫，感覺可愛的角色就在眼前。

這樣的距離你喜歡嗎？

框線就像鏡頭一樣，有遠近、角度的變化。

根據需要，在人物四周畫出框線，人物便裝進格子裡面了。

11.3.2 線稿崩了可難救

繪製Q版古風人物條漫，通常要先畫出分鏡草圖，再在草圖的基礎上繪製出線稿。下面我們就來看看繪製線稿的技巧吧。

線稿的線條

繪製線稿時，除了清理多餘的線條，還要用弧線畫出人物的圓潤感。

在勾勒線稿時，將草圖放於線稿下方進行描摹，才能更準確地畫出草圖中的角色。

TIP

線稿的繪製

1 先用淺一點的顏色在框內畫出Q版古風人物的草圖。

2 再根據草圖用黑色的弧線勾勒出線稿。

3 完成線稿的勾勒，並擦去草稿線。

4 畫完線稿之後上色，完成一個小框的繪製。

11.3.3 古風配色有訣竅

確定四格漫畫的人物之後，可以先設定他們的色調。下面我們就來看看Q版古風人物常用的配色吧。

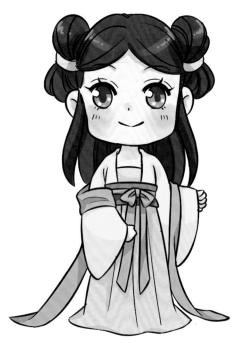

四格漫畫中的女性角色，可以用柔和的顏色來搭配，如肉粉色、淡黃色、粉紅色、粉綠色等。

根據朝代的流行色，可搭配不同的重色，如唐朝服裝可以用大紅色和橙色來點綴。

女性角色的配色

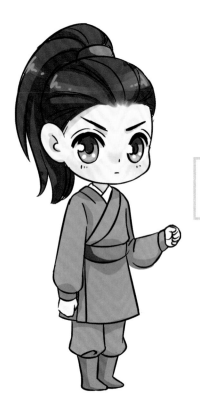

相對女性的整體配色而言，男性的配色要深一些，色調也會偏冷一些。

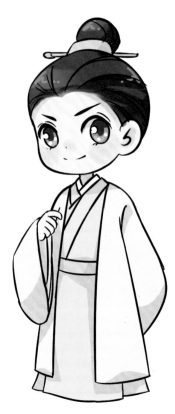

如果有兩個男性角色時，則可以用不同色調或不同深淺的顏色來加以區分。

男性角色1的配色

男性角色2的配色

11.3.4 添加文字更生動

文字雖然是最後的工序，卻是四格漫畫的點睛之筆。因此在繪製之前，就應該根據劇情想好相應的台詞。下面我們就一起來學習文字的添加吧。

如果只畫出人物沒有台詞，即使表情豐富，我們也很難理解角色內心活動的緣由。

加上台詞之後，人物的表情和動態就很好理解了。

TIP

添加文字練習

除了上面的台詞，你也可以試著配上不同的文字喲～

成果展示

下面就繪製一幅單頁漫畫吧！用所學的知識自己設計喜歡的古風角色，再為他們添加合適的服裝和配飾，最後再給他們塗上美美的顏色。

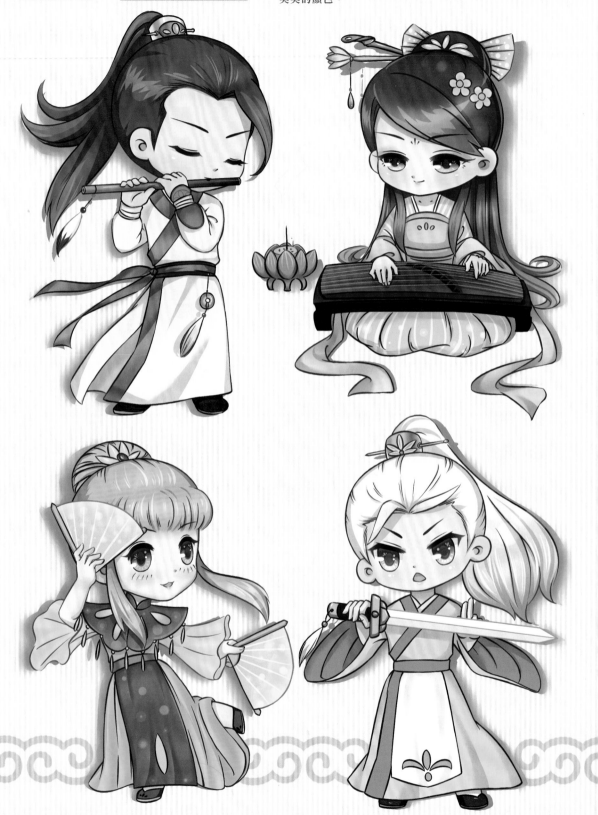